・根據主題設計偶像組合・

擬人化角色設計手冊

著 .suke／Lyon／もくり／佐倉おりこ

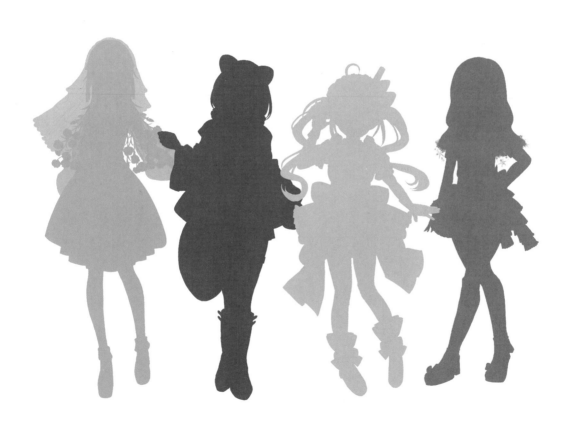

楓書坊

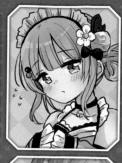

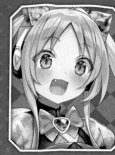
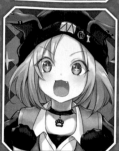
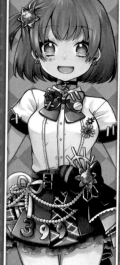
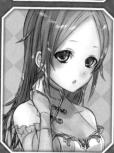
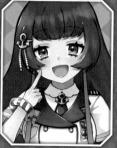
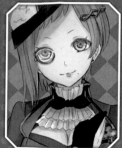

序

進行人物設計時，有時是設計個別角色，有時是設計多人在籍的團體，亦即以組合為單位進行設計。本書特別著眼於後者，介紹以擬人化手法設計偶像組合的實例，並詳細解說。為了讓讀者容易具體想像，也能當作可愛女孩插畫集的題材，便決定以偶像作為主題。

設計偶像組合時，由於人數多，必須考慮的重點相對較多。像是該如何呈現團員的統一感，讓人一看就知道是同一組合、怎樣避免角色個性重複、角色之間的關係性如何……等。

另外，本書所介紹的實例亦可作為偶像以外其他女性組合角色設計之參考。像是魔法少女組合、冒險夥伴、同社團的成員等，適用於各種故事類型。

若本書能協助你拓展插畫設計的廣度，將是筆者的榮幸。

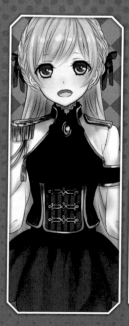

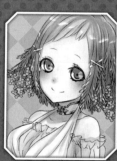
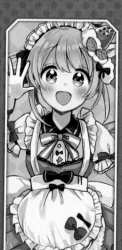
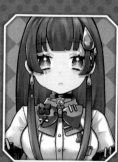
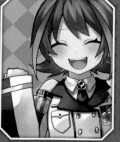
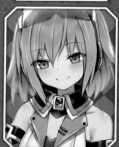
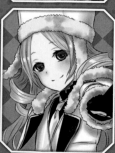

Contents

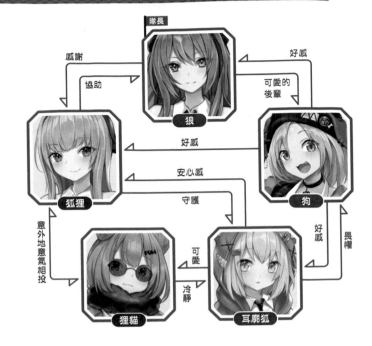

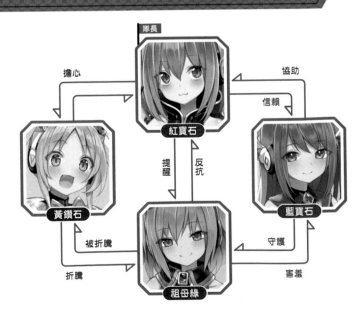

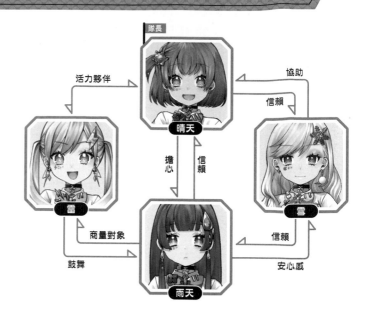

隊長

協助

信賴

活力夥伴

晴天

擔心 信賴

雷 雪

商量對象 信賴

鼓舞 安心感

雨天

AquariuM VeNus

水族館維納斯

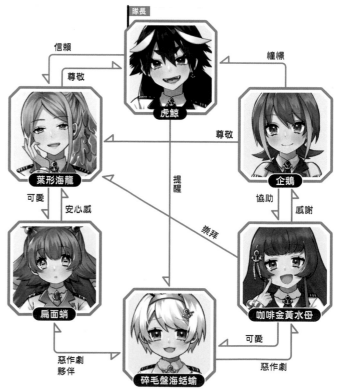

隊長

信賴 憧憬

尊敬

虎鯨

尊敬

葉形海龍 企鵝

提醒

可愛 安心感 協助 感謝

崇拜

扁面蛸 咖啡金黃水母

可愛

惡作劇 惡作劇
夥伴

碎毛盤海蛞蝓

Direction
方向

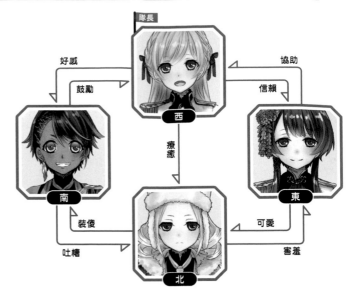

Sinfonia

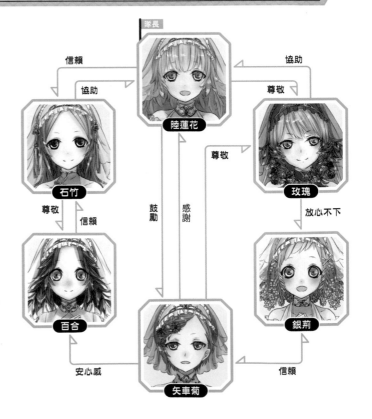

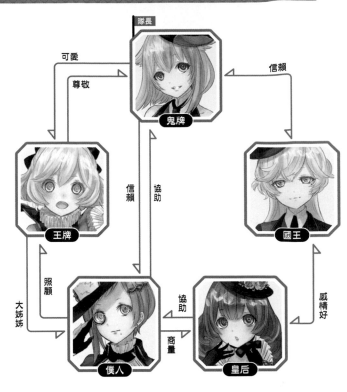

隊長

可愛

尊敬

信賴

鬼牌

信賴

協助

王牌

國王

照顧

大姊姊

協助

商量

感情好

僕人

皇后

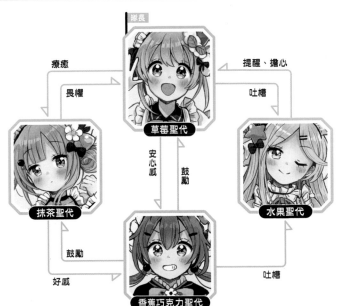

隊長

療癒

畏懼

提醒、擔心

吐槽

草莓聖代

安心感

鼓勵

抹茶聖代

水果聖代

鼓勵

好感

吐槽

香蕉巧克力聖代

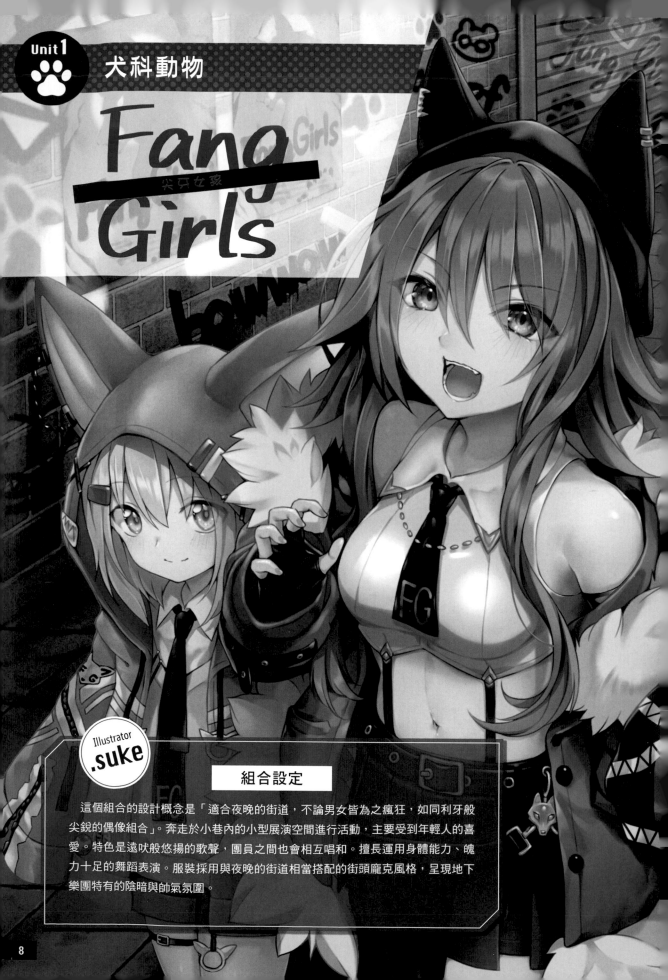

犬科動物

Fang Girls

尖牙女孩

Illustrator
.suke

組合設定

　　這個組合的設計概念是「適合夜晚的街道，不論男女皆為之瘋狂，如同利牙般尖銳的偶像組合」。奔走於小巷內的小型展演空間進行活動，主要受到年輕人的喜愛。特色是遠吠般悠揚的歌聲，團員之間也會相互唱和。擅長運用身體能力、魄力十足的舞蹈表演。服裝採用與夜晚的街道相當搭配的街頭龐克風格，呈現地下樂團特有的陰暗與帥氣氛圍。

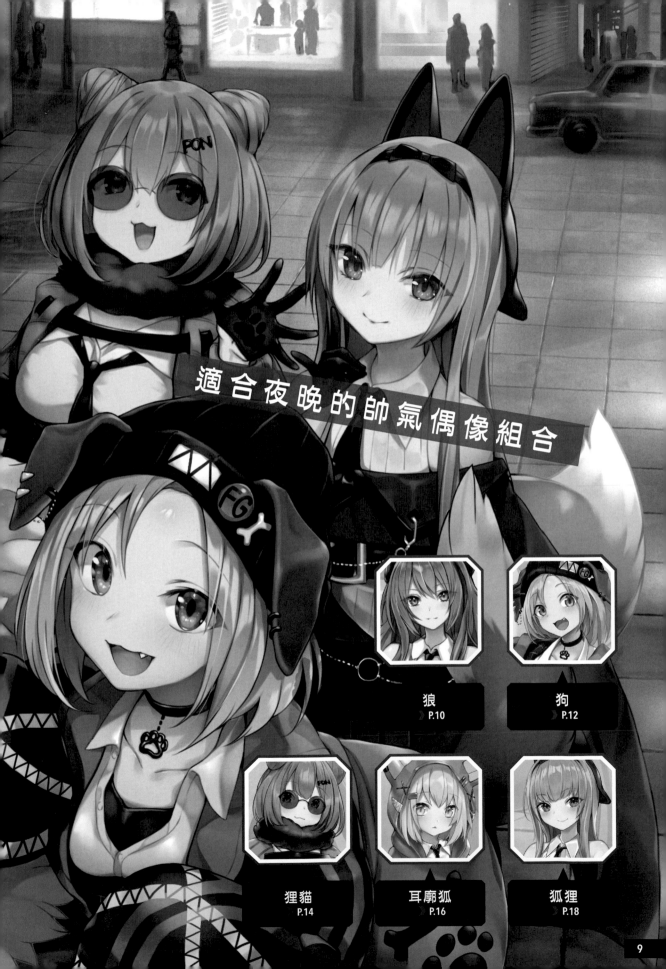

適合夜晚的帥氣偶像組合

狼
P.10

狗
P.12

狸貓
P.14

耳廓狐
P.16

狐狸
P.18

Fang Girls 尖牙女狼

強悍與聰慧兼備的可靠隊長

狼

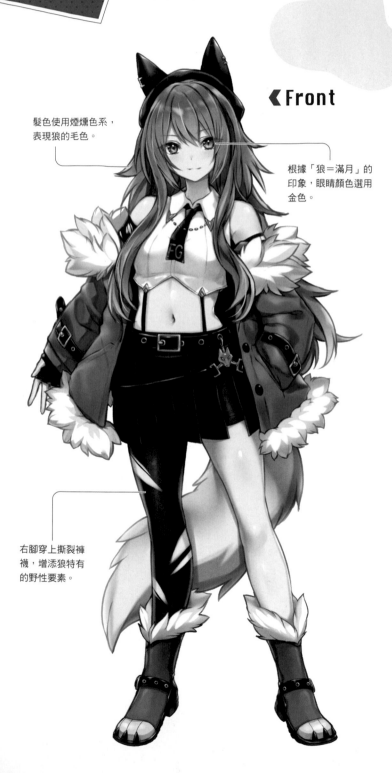

《**Front**

髮色使用煙燻色系，表現狼的毛色。

根據「狼＝滿月」的印象，眼睛顏色選用金色。

右腳穿上撕裂褲襪，增添狼特有的野性要素。

主題印象

▶ 最具代表性的灰狼體長約1～1.5公尺。

▶ 體力充沛，下半身相當強健。

▶ 為社會性強的動物，通常以群體行動。

▶ 智能高，非常重感情。

角色設定

由於狼的體型高大，加上狼群的首領具有領導能力，便將角色設定為堅強溫柔又可靠的隊長，同時身兼智囊。另外，根據狼會遠吠且動作敏捷的印象，設定成歌唱能力居冠，也很擅長跳舞。

設計概念

印象中狼群的首領都很高大，因此設定為組合內身高最高，給人有威嚴、成熟的印象。藉由穿著裸露度高、活動方便的服裝，表現出角色的成熟及擅長跳舞的設定。

Profile

大神 路娜
Runa Ohgami

生 日	7月24日
身 高	172公分
特 技	唱歌

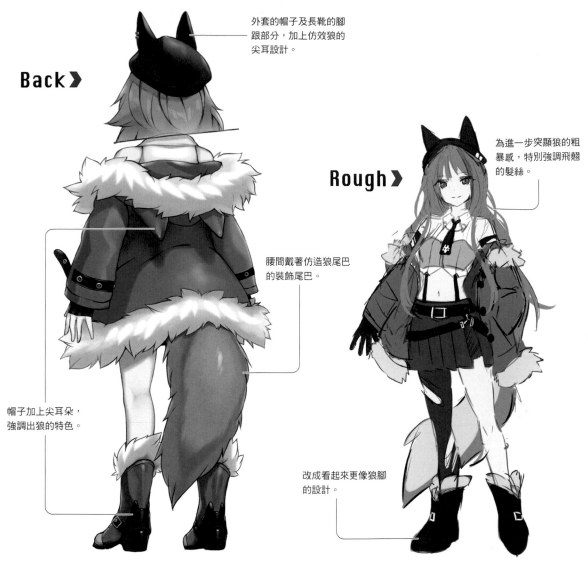

Back >

外套的帽子及長靴的腳
跟部分，加上仿效狼的
尖耳設計。

腰間戴著仿造狼尾巴
的裝飾尾巴。

帽子加上尖耳朵，
強調出狼的特色。

Rough >

為進一步突顯狼的粗
暴感，特別強調飛翹
的髮絲。

改成看起來更像狼腳
的設計。

讓角色更生動的表情與動作

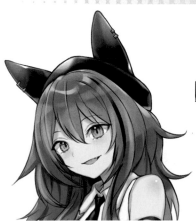

被常來捧場的粉絲搭話，笑容滿面地
與對方談天。

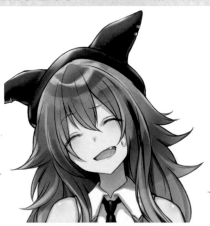

露出困擾的笑容，靜靜守候引起騷
動、嬉鬧的團員。

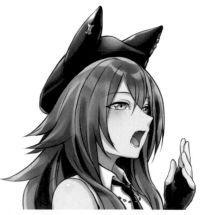

對於唱歌比其他人更投入，聲音訓練
時總是很認真。

Fang Girls
犬牙女裝

淘氣開朗，親和力是她的最強武器

狗

為了呈現像狗一樣淘氣的個性，只保留些許瀏海，給人開朗的印象。

Front▶

以虎牙表現活力。

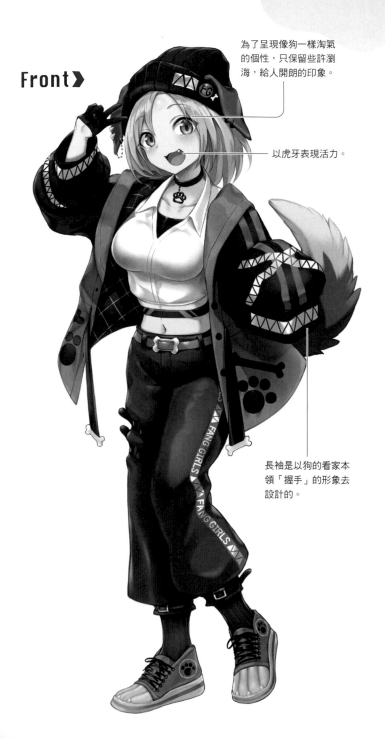

長袖是以狗的看家本領「握手」的形象去設計的。

主題印象

▶ 有說法認為狼經人為豢養後馴化為狗。

▶ 親和力高，是人類生活中關係密切的夥伴。

▶ 智能高，重感情。

▶ 感情豐富，喜歡運動。

角色設定

由於狗很親人，喜歡玩遊戲及運動，故將角色設定為淘氣開朗、容易親近。根據狼是狗的祖先的說法，也加入尊敬隊長狼的設定。

設計概念

根據狗喜歡運動的印象，服裝採用褲裝而非裙裝，鞋子是運動風設計的布鞋。代表色則使用橘色來表現活力。由於想讓角色看起來像狼，而將身高設定為僅次於狼。

Profile

犬養理緒
Rio Inukai

生 日	1月1日
身 高	166公分
特 技	球技運動、滑板

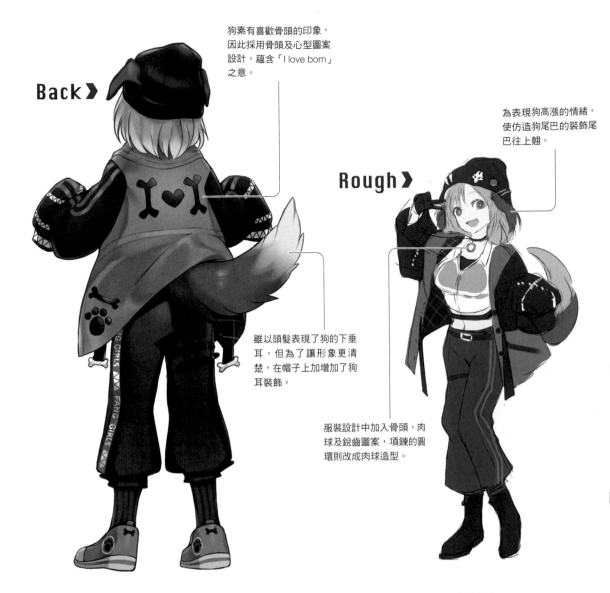

狗素有喜歡骨頭的印象，因此採用骨頭及心型圖案設計，蘊含「I love born」之意。

Back ▶

為表現狗高漲的情緒，使仿造狗尾巴的裝飾尾巴往上翹。

Rough ▶

雖以頭髮表現了狗的下垂耳，但為了讓形象更清楚，在帽子上加增加了狗耳裝飾。

服裝設計中加入骨頭、肉球及銳齒圖案，項鍊的圓環則改成肉球造型。

讓角色更生動的表情與動作

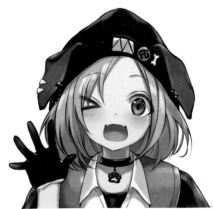

一進到錄音室就露出笑容，活力充沛地跟眾人打招呼的模樣。

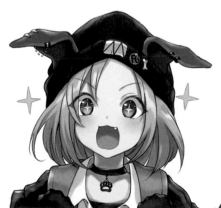

受到尊敬的隊長歌聲的刺激而幹勁十足，心想自己也要好好加油的場面。

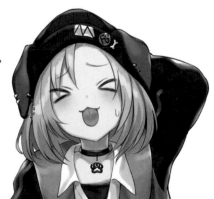

因為太過興奮而失誤，以可愛的表情道歉的模樣。

Fang Girls
尖牙女豪

個性穩重，善於算計

狸貓

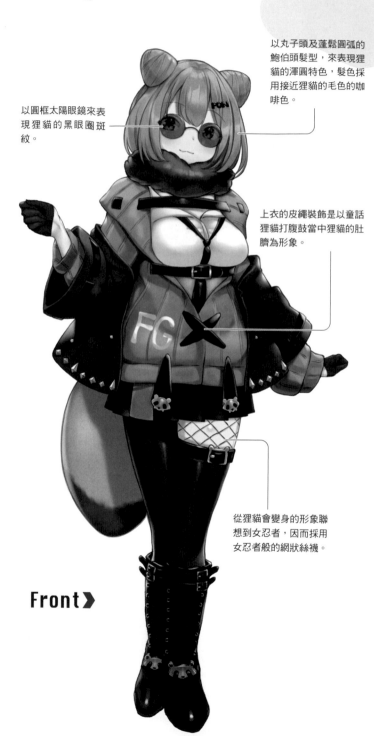

以圓框太陽眼鏡來表現狸貓的黑眼圈斑紋。

以丸子頭及蓬鬆圓弧的鮑伯頭髮型，來表現狸貓的渾圓特色，髮色採用接近狸貓的毛色的咖啡色。

上衣的皮繩裝飾是以童話狸貓打腹鼓當中狸貓的肚臍為形象。

從狸貓會變身的形象聯想到女忍者，因而採用女忍者般的網狀絲襪。

Front ❯

主題印象

▶ 在日本自古以來為大家所熟知的動物。

▶ 特徵是黑眼圈斑紋。

▶ 到了冬季毛會長長，體型輪廓變得圓滾滾的。

▶ 在狸貓打腹鼓的童話中，狸貓在月夜時會敲打肚子。

角色設定

根據狸貓圓滾滾的外型，將角色個性設定為穩重且心胸寬大。另一方面，迴避危機的能力極高，有著和表面不同，善於算計的一面。另外根據狸貓打腹鼓的童話，設定為擅於打節奏。

設計概念

根據狸貓冬毛蓬鬆的模樣，將角色體型設計得略為豐滿。另外根據狸貓會將樹葉放在頭上變身的印象，將代表色設定為綠色，並藉由半穿外套來表現狸貓的黑色前腳。

Profile

綿貫麻美
Mami Watanuki

生 日 5月2日
身 高 165公分
特 技 模仿、和太鼓

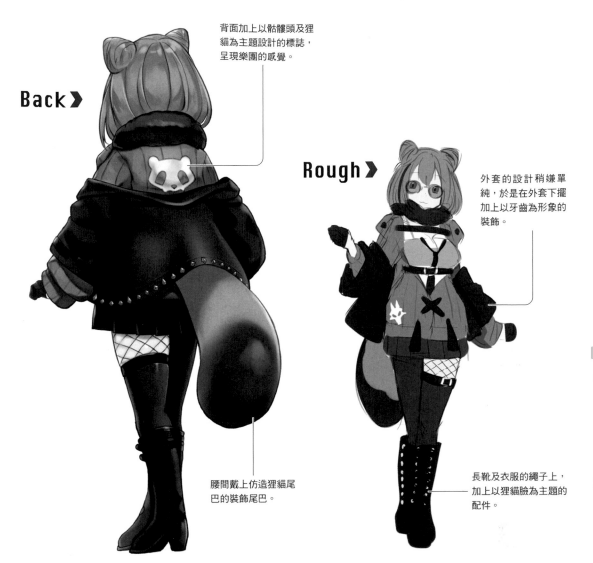

Back❯

背面加上以骷髏頭及狸貓為主題設計的標誌，呈現樂團的感覺。

Rough❯

外套的設計稍嫌單純，於是在外套下擺加上以牙齒為形象的裝飾。

腰間戴上仿造狸貓尾巴的裝飾尾巴。

長靴及衣服的繩子上，加上以狸貓臉為主題的配件。

讓角色更生動的表情與動作

以沉穩的笑容安慰出錯慌張的團員，讓人感到安心。

開會時，以沉穩的表情提出疑問。

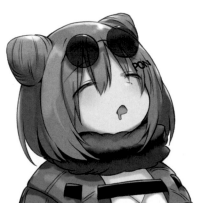

因練習累積不少疲勞，在休息時間小睡一會的模樣。

Fang Girls

尖牙女孩

膽小卻有骨氣的嬌小偶像

耳廓狐

Front >

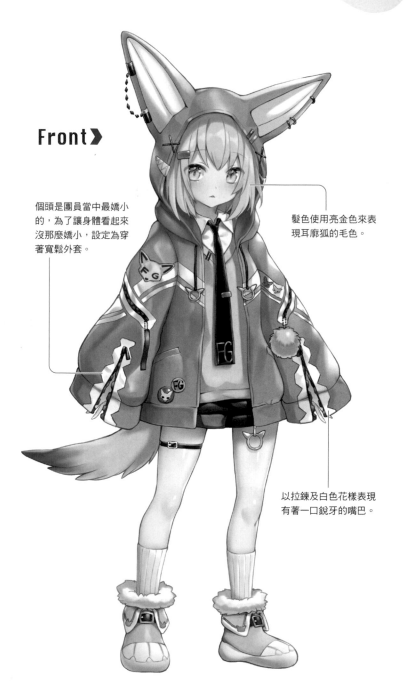

個頭是團員當中最嬌小的，為了讓身體看起來沒那麼嬌小，設定為穿著寬鬆外套。

髮色使用亮金色來表現耳廓狐的毛色。

以拉鍊及白色花樣表現有著一口銳牙的嘴巴。

主題印象

▶ 體長約30～40公分，棲息在沙漠中。

▶ 擁有一雙大耳朵，對聲音相當敏感，神經質且警戒心強。

▶ 腳掌有皮毛覆蓋，藉此應對熱沙環境。

▶ 是最小的犬科動物。

角色設定

由於警戒心強的特性，個性設定為膽小且容易害羞。此外，由於耳廓狐棲息在酷熱的沙漠中，因而加入下列設定：儘管唱歌跳舞的課程相當嚴苛，卻意外地堅強，努力練習。

設計概念

據說耳廓狐是最小的犬科動物，因此設定為組合內身高最矮的團員。體型也相當嬌小。另外，為了讓角色的外貌看起來像可愛的小狐狸般，將長相設定為有著一雙大眼，略帶稚氣的五官。

Profile

白砂月音
Tsukune Shirasago

生 日 3月9日

身 高 148公分

特 技 作曲、聲音藝術

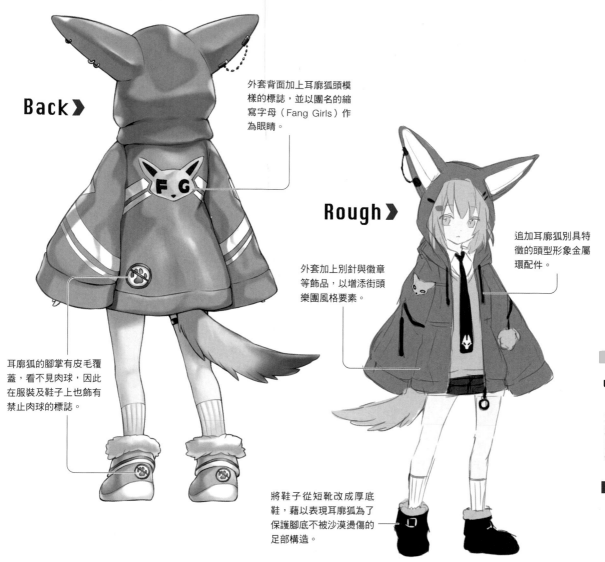

Back ❯

外套背面加上耳廓狐頭模樣的標誌，並以團名的縮寫字母（Fang Girls）作為眼睛。

Rough ❯

追加耳廓狐別具特徵的頭型形象金屬環配件。

外套加上別針與徽章等飾品，以增添街頭樂團風格要素。

耳廓狐的腳掌有皮毛覆蓋，看不見肉球，因此在服裝及鞋子上也飾有禁止肉球的標誌。

將鞋子從短靴改成厚底鞋，藉以表現耳廓狐為了保護腳底不被沙漠燙傷的足部構造。

讓角色更生動的表情與動作

團員之間交換意見時，總是一臉害羞的模樣。

突然受到驚嚇，嚇得跳起來。

為克服怕羞的個性而鼓起勇氣，拼命努力。

Fang Girls
犬牙女漢

散發和風氣息的瀟灑偶像

狐狸

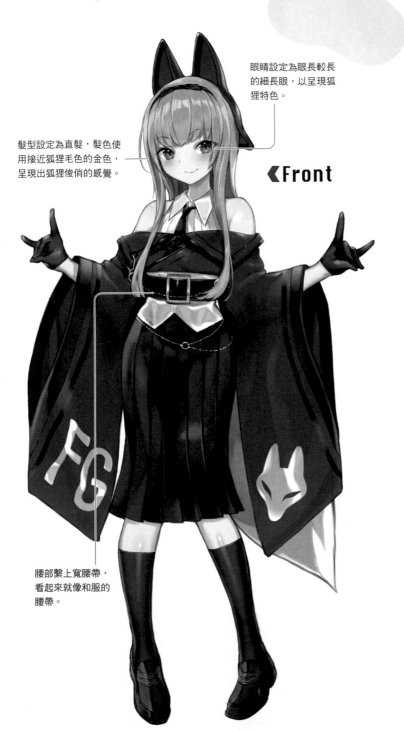

《Front

眼睛設定為眼長較長的細長眼,以呈現狐狸特色。

髮型設定為直髮,髮色使用接近狐狸毛色的金色,呈現出狐狸俊俏的感覺。

腰部繫上寬腰帶,看起來就像和服的腰帶。

主題印象

- ▶ 眼睛細長,俊逸瀟灑。
- ▶ 基本上採單獨狩獵。
- ▶ 會捕食吃稻的老鼠,在日本被視為神聖的動物。
- ▶ 民間故事中常出現狐狸化作人形、頭腦聰明的描寫。

角色設定

狐狸在日本是大家很熟悉的動物,因此將角色個性設定成喜歡和風的東西。另外,根據狐狸聰明細心的印象及單獨狩獵的習性,加上知性有禮,善於分析,且喜歡單獨行動的設定。

設計概念

為表現出狐狸高雅瀟灑的形象,將角色設定為苗條纖瘦的體型。此外,看到狐狸就想到稻荷大人,進而聯想到神社,故服裝採用類似巫女服的和服設計。為表現出狐狸特有的妖媚,而以紫色為代表色。

Profile

狐塚茜
Akane Kitsuneduka

生 日	9月14日
身 高	160公分
特 技	茶道、插花

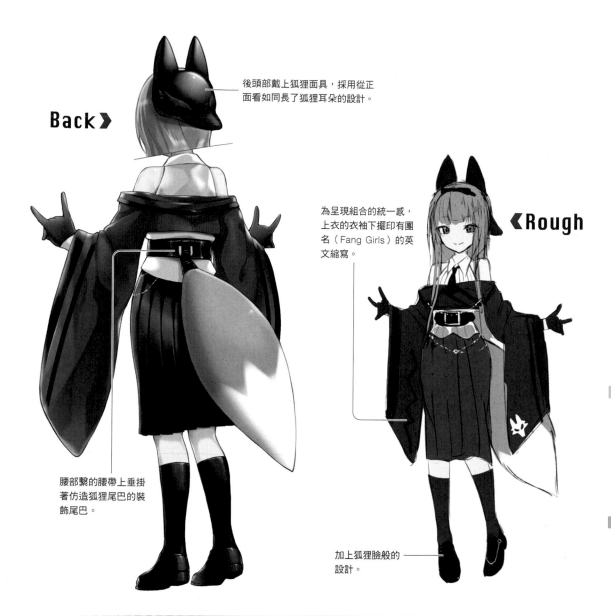

Back》

後頭部戴上狐狸面具，採用從正面看如同長了狐狸耳朵的設計。

為呈現組合的統一感，上衣的衣袖下擺印有團名（Fang Girls）的英文縮寫。

《Rough

腰部繫的腰帶上垂掛著仿造狐狸尾巴的裝飾尾巴。

加上狐狸臉般的設計。

讓角色更生動的表情與動作

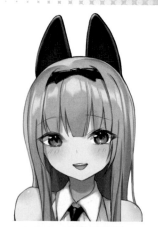

擅長照顧人，是團員們的溫柔大姊姊。

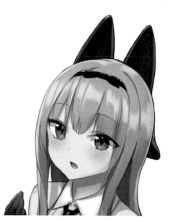

根據自行分析的資料，一臉認真地發表意見。

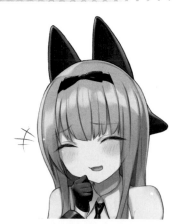

看到團員吵吵鬧鬧、愉快嬉鬧的模樣，不禁笑出來。

插圖繪製過程

犬科動物的視覺形象（➡ P.8）特徵，是具立體感的肌膚上色法及使用灰階畫法替背景上色。下面針對這兩點做詳細解說。

illustrator
.suke

作業環境
OS／Windows 10
軟體／
Paint Tool SAI
繪圖板／
Wacom Intuos Pro Small

① 在草圖上重複上色，決定整體形象

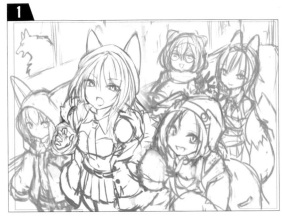

1

為鞏固整體的形象而先畫草圖。採略帶俯瞰角度的構圖，盡可能將所有角色全都放進畫面。由於是冷酷的偶像組合，採取動作較克制的姿勢。

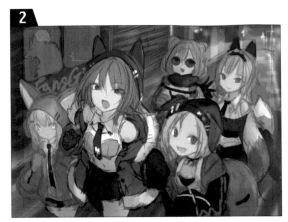

2

上色製作彩色草稿，以確認色彩平衡。由於之後會再調整角色造型，這裡僅依照草稿線條粗略上色的程度。

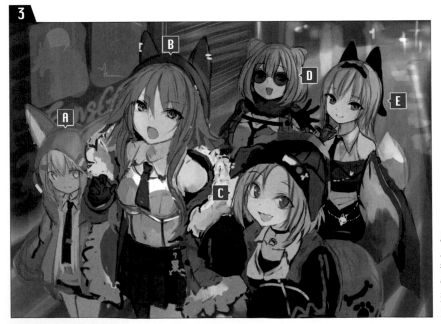

3

用滴管工具來吸取顏色，重複上色，並調整角色造型的平衡。在這時間點描繪角色的表情及飾品等細節，鞏固完成圖形象。**B** 是本圖的中心，要特別仔細描繪。

② 畫線稿

根據彩色草稿，增加線條的強弱來描線稿。為了突顯角色，我考慮以無輪廓線技法來畫背景，在此只描角色的線稿。

上底色，變更部分線稿的顏色，使線條與畫面融合。另外，為了讓讀者注意角色臉部，而將眼睛周圍的線條更改成彩度高的暖色，突顯眼睛。

④ 眼睛上色，突顯個性

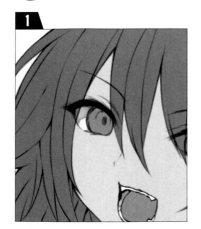
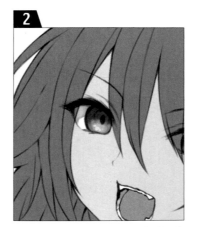
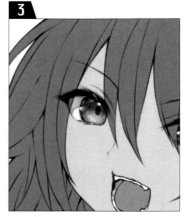

眼睛上色。先在眼白部分加上陰影，陰影的界線使用略深的顏色，增添層次感。

考慮到眼睛的圓弧，加入陰影及亮光，增加資訊量。下筆時，要承接眼白的陰影線條。

最後加上鮮艷的顏色作為亮點，再加上高光呈現立體感，便大功告成。

❗ 眼睛高光的畫法

高光的大小及位置會改變角色給人的印象。如果是活力充沛、開朗可愛的角色，盡可能在偏高的位置加上較大的高光。若想給人冷靜沉著的印象，最好在偏低的位置加上較小的高光，效果較好。

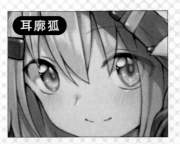

耳廓狐

因為是開朗可愛的角色，在偏高的位置畫上較大的高光

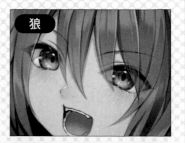

狼

因為是成熟冷酷的角色，所以在偏低的位置畫上較小的高光。

Unit **1** 犬科動物

21

❺ 畫出肌膚的立體感

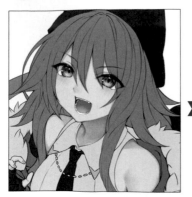 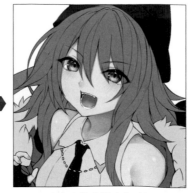

先在混合模式設定為〔色彩增值〕的圖層上畫陰影，接著在新增圖層上加上較深的陰影，呈現出立體感。

另外新增混合模式設定為〔發光〕的圖層，在上面加上高光來表現立體感及肌膚的光澤。

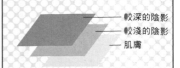

如何在肌膚加上陰影

如同色相的漸層變化般，藉由在底色上堆疊陰影顏色，就能自然呈現立體感。比方說想讓肌膚底色偏黃，則在較淡的陰影使用橘色，較深的陰影使用紅中帶紫的灰色。

— 較深的陰影
— 較淺的陰影
— 肌膚

❻ 上髮色時要意識到頭髮光澤

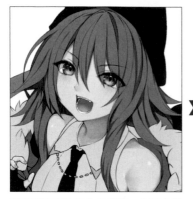 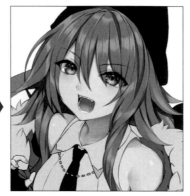 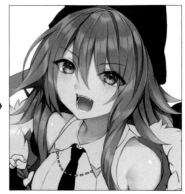

考慮到頭髮的流向及構造，在混合模式設定為〔色彩增值〕的圖層上畫陰影。

在混合模式設定為〔濾色〕的圖層上畫頭髮的光澤。畫出天使光環可強調頭髮的光澤度。

在混合模式設定為〔覆蓋〕的圖層上，於臉部周圍加上暖色，讓臉部看起來更明亮顯眼。

❼ 描繪服裝的花樣與陰影

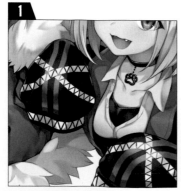

描繪服裝花樣，同時考慮到服裝及飾品的質感來加上陰影。

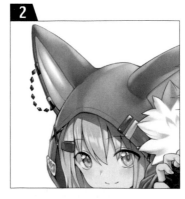

背景為漫反射的霓虹燈光，因此也要畫出來自側面及後方的光。

⑧ 描繪背景並潤飾

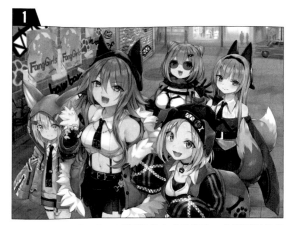

使用白、灰、黑三色，以厚塗的方式畫背景。由於不需考慮色彩平衡，在某種程度上能毫不猶豫地描繪背景資訊。

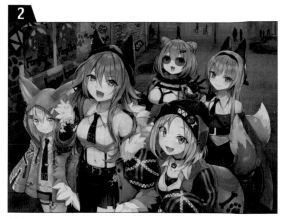

疊上混合模式設定為〔色彩增值〕的圖層，然後上色。在步驟⑧-1已畫好陰影部分，因此能自然呈現色彩的濃淡及立體感。這就叫做灰階畫法。

❗ 何謂灰階畫法？

所謂灰階畫法，是僅以黑白濃淡畫草圖，先畫好陰影後再疊上顏色上色的畫法。優點是陰影與色彩平衡可分開考慮。這種畫法屬於厚塗的一種，能在短時間內呈現出厚重感。

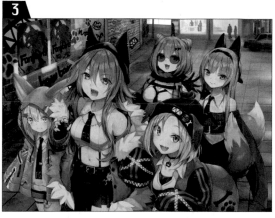

分別在背景與前方新增混合模式設定為〔覆蓋〕的圖層，以及混合模式設定為〔明暗〕的圖層，增加亮度。

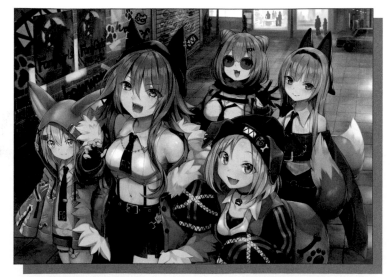

整體加上路燈及霓虹燈的燈光及反射光。最後再修改狼的手臂角度、牆上塗鴉的拼法錯誤等令人在意的地方，便大功告成。

Sweet Gems
甜蜜寶石

Illustrator .suke

組合設定

設計概念是「如寶石般閃耀著鮮艷光芒，帶給眾人歡樂與活力」。演唱會的特色是使用色彩繽紛的燈光及3DCG，活力充沛且前衛的現場表演，讓人彷彿置身在電子空間般。以使用電子音效的電子流行曲及團員的美聲合音吸引觀眾。服裝採用網絡時尚風格，營造近未來感。設定為由4名在發掘偶像原石的選秀節目中脫穎而出的女孩所組成的偶像組合。

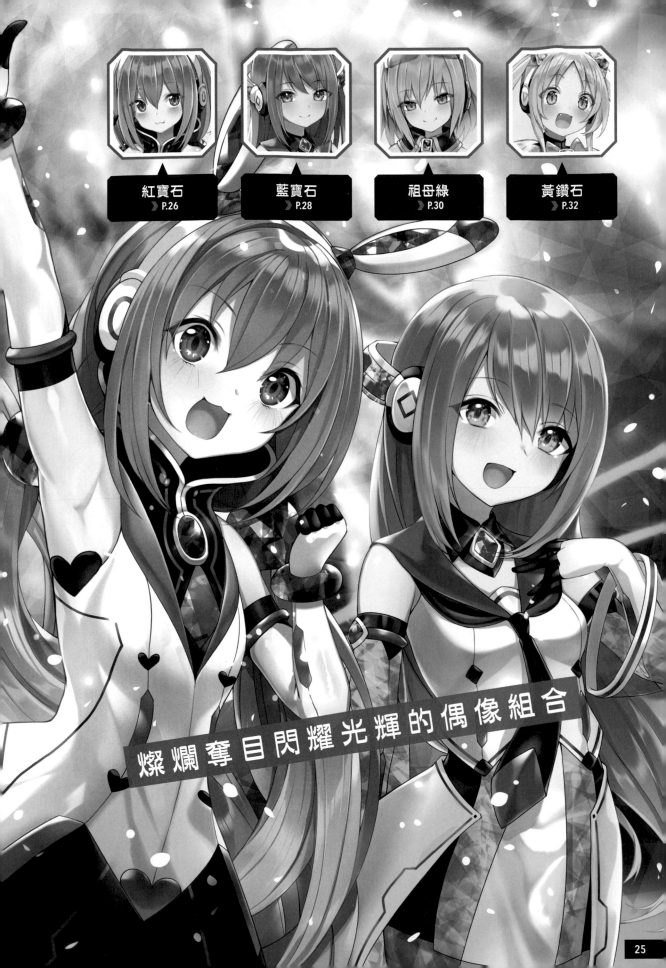

燦爛奪目閃耀光輝的偶像組合

Sweet Gems
甜蜜寶石

充滿領袖魅力的組合隊長

紅寶石

主題印象

▶為紅色的寶石，在日本叫做「紅玉」。人稱「寶石界的女王」。
▶莫氏硬度9，硬度僅次於鑽石。
▶據說是能提高領袖魅力的寶石。
▶寶石語是「熱情」、「仁愛」等。

角色設定

紅寶石素有「寶石界的女王」之稱，被視為能提高領袖魅力之寶石，故將角色設定為組合隊長。是個熱情如火，充滿仁愛，時常心繫團員的女孩。同時也兼具女性的可愛及美麗。

設計概念

紅寶石是種紅色的寶石，因此以紅色系為主色。另外，由於兔子的紅眼睛與紅寶石的顏色相近，便增添頭戴兔耳配件等可愛的兔子要素。

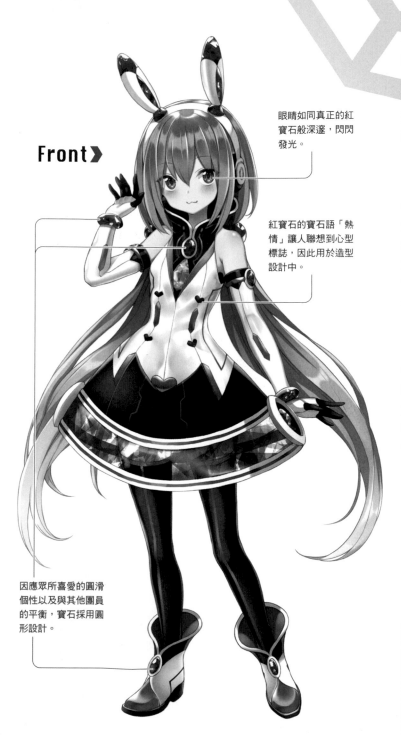

Front ▶

眼睛如同真正的紅寶石般深邃，閃閃發光。

紅寶石的寶石語「熱情」讓人聯想到心型標誌，因此用於造型設計中。

因應眾所喜愛的圓滑個性以及與其他團員的平衡，寶石採用圓形設計。

Profile

露卡
Luca

生 日	7月4日
身 高	162公分
特 技	自我提升

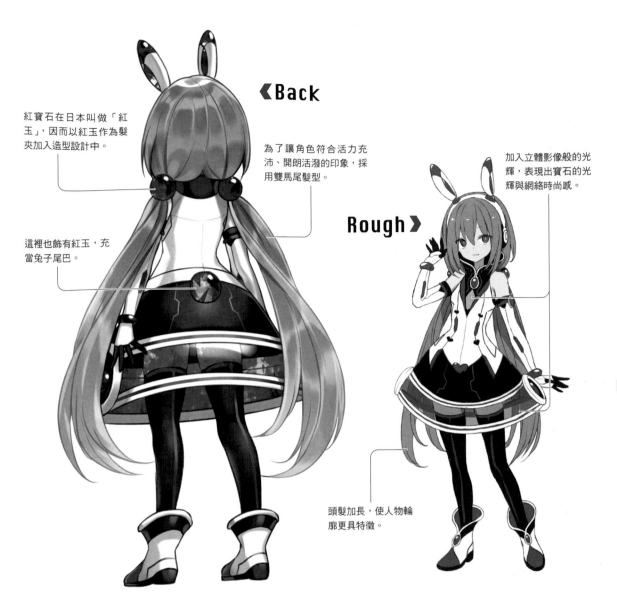

《Back

紅寶石在日本叫做「紅玉」，因而以紅玉作為髮夾加入造型設計中。

為了讓角色符合活力充沛、開朗活潑的印象，採用雙馬尾髮型。

Rough》

加入立體影像般的光輝，表現出寶石的光輝與網絡時尚感。

這裡也飾有紅玉，充當兔子尾巴。

頭髮加長，使人物輪廓更具特徵。

讓角色更生動的表情與動作

課程結束後仍認真拼命地進行自主練習的模樣。

看到夥伴的模樣，信心十足地預感下次演唱會一定會相當成功。

面帶笑容地對偷懶的團員施壓。

Sweet Gems
却蜜寶石

冷靜展望組合未來的智囊

藍寶石

《Front

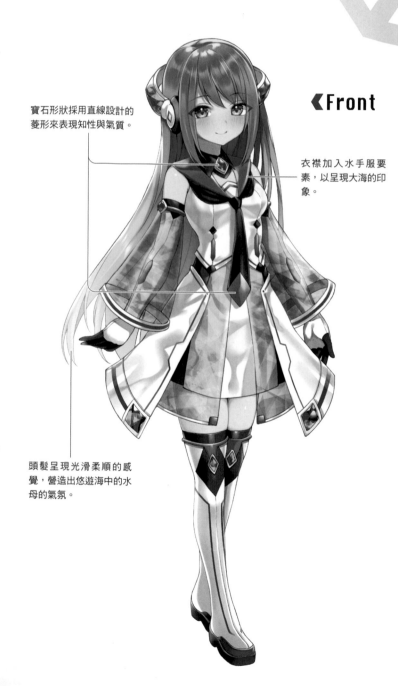

寶石形狀採用直線設計的菱形來表現知性與氣質。

衣襟加入水手服要素，以呈現大海的印象。

頭髮呈現光滑柔順的感覺，營造出悠遊海中的水母的氣氛。

主題印象

▶ 一般為藍色的寶石。

▶ 與紅寶石同屬於名叫「剛玉」的礦物，除了紅色以外其他都被歸為藍寶石。

▶ 可用來製作基板，是種有益的寶石。

▶ 寶石語是「德望」、「誠實」與「慈愛」。

角色設定

角色設定為適合大海般的深藍色及靜謐光輝，穩重清秀的女孩。根據寶石語的形象，個性設定為誠實且充滿慈愛，為了將偶像活動導向成功，比任何人都還要深思熟慮。

設計概念

藍寶石的深藍色與大海的色調相似，因此整體上在設計中加入許多大海相關的要素。輪廓如同優雅漂浮在海中的水母，呈現出穩重與氣質。

Profile

阿莉雅
Aria

生日 9月20日
身高 164公分
特技 行程管理

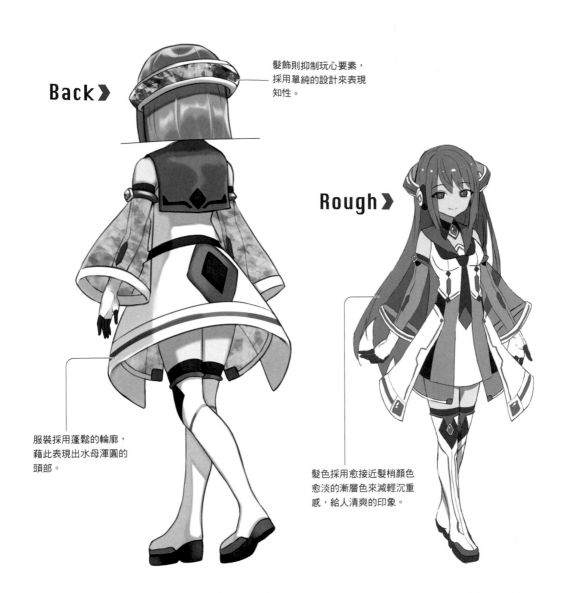

Back〉

髮飾則抑制玩心要素，
採用單純的設計來表現
知性。

Rough〉

服裝採用蓬鬆的輪廓，
藉此表現出水母渾圓的
頭部。

髮色採用愈接近髮梢顏色
愈淡的漸層色來減輕沉重
感，給人清爽的印象。

讓角色更生動的表情與動作

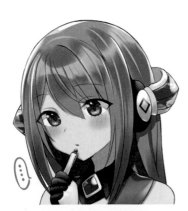

確認行程，認真思考今後的團隊需要
什麼。

看著努力不懈的隊長，露出擔心隊長
是否過於勉強自己的表情。

看著嬉鬧的團員面露苦笑。雖然被嚇
到愣住，仍覺得團員可愛得不得了。

Sweet Gems
甜蜜寶石

有些任性的孩子氣偶像

祖母綠

《Front

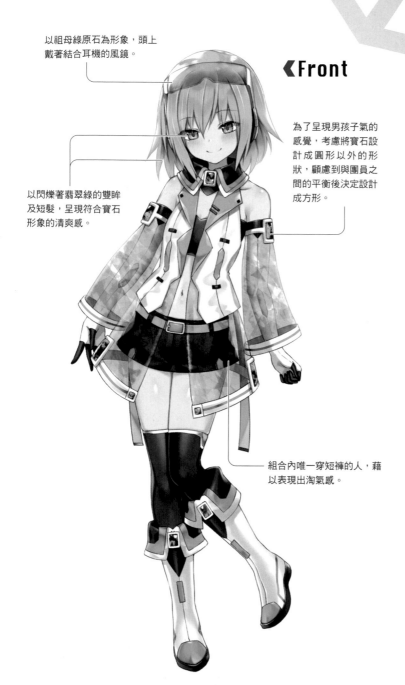

以祖母綠原石為形象，頭上戴著結合耳機的風鏡。

為了呈現男孩子氣的感覺，考慮將寶石設計成圓形以外的形狀，顧慮到與團員之間的平衡後決定設計成方形。

以閃爍著翡翠綠的雙眸及短髮，呈現符合寶石形象的清爽感。

組合內唯一穿短褲的人，藉以表現出淘氣感。

主題印象

▶ 屬於綠柱石的一種，深綠色。在日本叫做「翠玉」、「綠玉」。

▶ 5月的誕生石。

▶ 是種加工困難，讓寶石工匠傷透腦筋的寶石。

▶ 寶石語是「幸運」、「希望」、「安定」。

角色設定

祖母綠是「日本兒童節」所在的5月誕生石，有著宛如新綠般充滿生命感的深綠色，因此此角色設定為外表及個性都很孩子氣。由於祖母綠的加工相當費工，於是加入了我行我素、有點任性的設定。

設計概念

以彷彿5月新綠般美麗的綠色為主色，採用背心搭配短褲，使外表顯得男孩子氣。因個性我行我素、任性且孩子氣，所以把身高設定為組合內最矮的。

Profile

艾莉歐
Erio

生 日	5月5日
身 高	155公分
特 技	遊戲、各種藝術

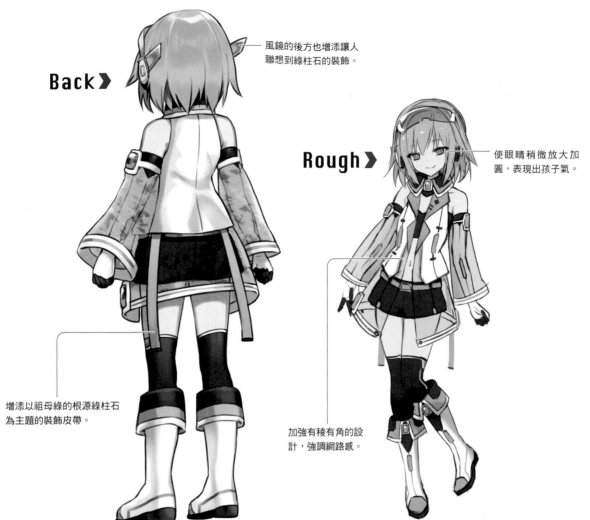

Back

風鏡的後方也增添讓人聯想到綠柱石的裝飾。

Rough

使眼睛稍微放大加圓,表現出孩子氣。

增添以祖母綠的根源綠柱石為主題的裝飾皮帶。

加強有稜有角的設計,強調網路感。

讓角色更生動的表情與動作

舞蹈受到稱讚時,就會露出有如受到父母稱讚的小孩般的得意表情。

傲慢地說:「幹嘛那麼努力!」一副嫌練習麻煩的樣子。

被隊長發現蹺課時的焦慮表情。

Sweet Gems
甜蜜寶石

意志堅強、精力充沛的開心果

黃鑽石

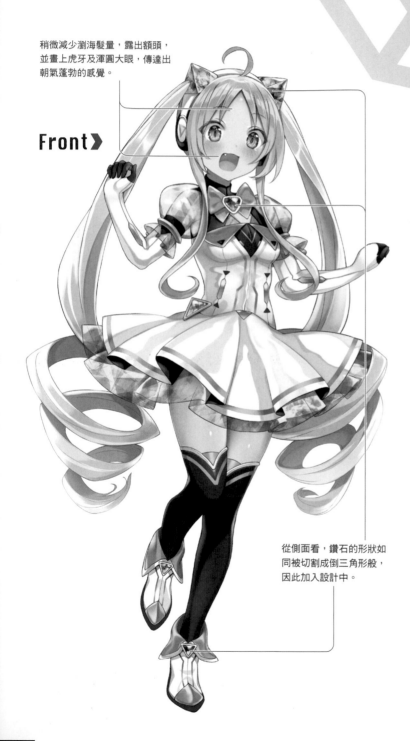

稍微減少瀏海髮量，露出額頭，並畫上虎牙及渾圓大眼，傳達出朝氣蓬勃的感覺。

Front >

從側面看，鑽石的形狀如同被切割成倒三角形般，因此加入設計中。

主題印象

▶ 為黃色的鑽石，顏色愈深愈鮮艷者，價格愈高。

▶ 莫氏硬度 10，是天然物質當中硬度最高、最堅硬的。

▶ 熱傳導性相當高。

▶ 寶石語是「永恆的愛、羈絆」。
　※取自鑽石的寶石語。

角色設定

角色設計成個性積極，精力充沛又開朗，反映出華麗耀眼的黃鑽石印象。由於硬度及熱傳導性高，設定為意志堅定且熱心，並根據寶石語增加了重視夥伴的設定。

設計概念

使用深而鮮艷的黃色呈現鑽石的華麗與精力充沛的氣氛。此外，外表設定為團員當中身高最高，華麗且顯眼。

Profile

史黛拉
Stella

生 日	4月13日
身 高	166公分
特 技	炒熱氣氛、社群媒體

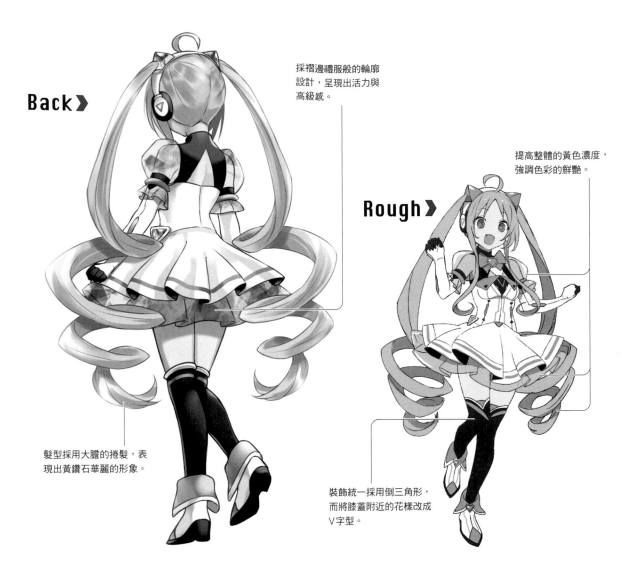

Back

採褶邊禮服般的輪廓設計，呈現出活力與高級感。

Rough

提高整體的黃色濃度，強調色彩的鮮艷。

髮型採用大膽的捲髮，表現出黃鑽石華麗的形象。

裝飾統一採用倒三角形，而將膝蓋附近的花樣改成V字型。

讓角色更生動的表情與動作

對自己的長相自信滿滿地說：「今天的我也很耀眼！」

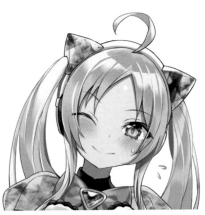

在演唱會前露出笑容，使緊張的團員們情緒高漲。

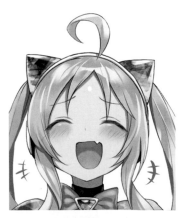

在休息室與團員嬉鬧，放聲大笑相當開心的模樣。

插圖繪製過程

寶石組合的視覺形象（➡ P.24）以閃爍複雜光輝的寶石肌理及背景的燈光表現為特徵。下面將特別著重這兩種畫法，詳加解說。到上底色為止的過程與犬科動物（➡ P.8）相同。

illustrator
.suke

作業環境
OS／Windows 10
軟體／
Paint Tool SAI
繪圖板／
Wacom Intuos Pro Small

① 製作彩色草稿

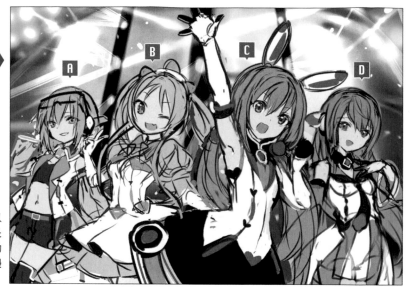

與犬科動物（➡ P.20）一樣，先以線條打草稿，畫出雛型。寶石組合是活力充沛的組合，因此擺出動態的動作。之後再粗略上色，一邊厚塗一邊調整角色造型。

② 描畫線稿

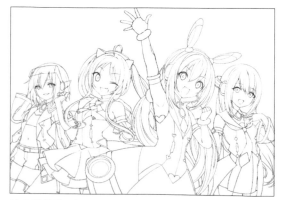

接著描線稿。這次的服裝是如同塑膠般的材質，質感較硬，為了表達其硬度，盡量以筆直清晰的線條來描繪。

③ 上底色

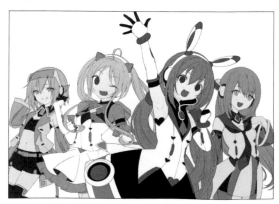

上底色。諸如 A 與 B 的袖子等透明部分，則使用混合模式設定為〔色彩增值〕的圖層上色。並將整個線稿的線條顏色改成亮橘色及紅色。

④ 眼睛上色，畫出複雜的眼神光

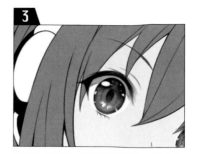

由於眼睛的資訊量較多，因此以灰階畫法來上色。先用黑白畫出眼睛的陰影。

接著在混合模式設定為〔覆蓋〕的圖層上色，若有不足的部分則以厚塗畫法補足。

分別在眼白及眼球加上高光。然後在眼球疊一層混合模式設定為〔明暗〕的圖層，使眼球顏色更鮮艷。

⑤ 肌膚上色

與犬科動物（➡ P.20）一樣，選用如同色相漸層變化般的配色，畫出有立體感的肌膚。

⑥ 頭髮上色，強調頭髮光澤

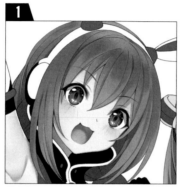

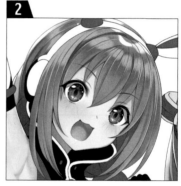

考慮到頭髮流向及蓬鬆度，為了讓顏色更融合，一邊使色彩暈開，一邊由淺而深地上色，呈現立體感。

加入高光。在⑥-1塗深色部分的上方加入高光，就會形成對比，使頭髮顯得更有光澤。

⑦ 畫出服裝的立體感

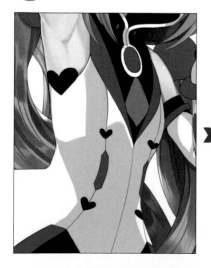

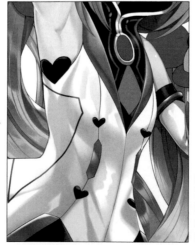

先以淡色粗略畫出陰影，接著顏色加深，以厚塗方式畫上皺褶與陰影。為突顯之後上色的寶石等色彩鮮艷的部分，減少黑色部分的光澤，呈現出柔和的質感。

⑧ 製作寶石肌理及上色

以灰階畫法上色。使用黑白色做出形同寶石的肌理後，再疊在寶石部分上。

在混合模式設定為〔覆蓋〕的圖層上色，接著連同寶石肌理的圖層統一改成〔明暗〕。

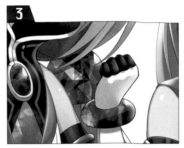

考慮到寶石的切割面形狀及光源位置，以白色加入強高光。

❗ 如何表現寶石肌理

1 先以矩形工具的〔矩形選取〕建立一個灰階的四方形。

2 使 1 的四方形變形。可隨個人喜好隨意變形。

3 新增混合模式設定為〔色彩增值〕的圖層，更改不透明值後疊在 2 的上方。

4 除了相同形狀外，亦可更改圖形的大小與形狀再重疊，效果更好。

5 以複製貼上將圖形貼滿整個畫面，寶石肌理就完成了。

6 這裡以事先準備好的寶石插圖作為範例來上色。

7 在 5 疊上混合模式設定為〔覆蓋〕的圖層並上色，再進行統合。

8 在 6 疊上將混合模式設定為〔明暗〕的 7 後，進行剪裁。

9 加上高光及陰影，調整形狀後就大功告成了。

⑨ 將背景與角色區別開來上色並潤飾

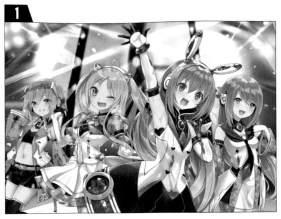

由於以彩色草稿製作的背景色彩混得恰到好處，相當漂亮，便直接拿來當作基底使用。接著將上色完成的人物插圖顯示在背景上。

複製角色插圖並加上模糊效果，作為演唱會螢幕的素材。使用SAI的話，只要將〔模糊〕筆刷的設定從〔通常的圓形〕改成〔平筆〕，就能恰到好處地保留角色輪廓。

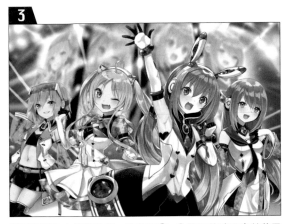

背景整體加上模糊效果，接著將⑨-2做好的演唱會螢幕用素材變形，呈現立體感，再疊在背景上。

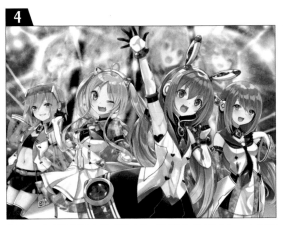

將寶石肌理貼在混合模式設定為〔覆蓋〕的圖層上，之後再疊在整個背景上。

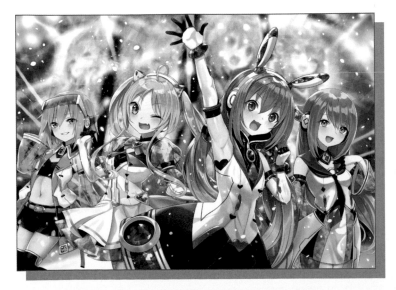

完成！

為了讓角色融入背景，考慮到燈光位置，在角色身上加上亮光及陰影。最後加上閃閃發亮的光線效果，使畫面更顯華麗，這樣便大功告成了。

決定 視覺印象 的過程

Illustrator/.suke

Unit 1 犬科動物

下筆前先思考 關鍵字

『街頭文化』

除了表現在暗巷徘徊的野狗形象外，同時也展現組合的方向性。

『群體』

犬科動物最具代表性的狼有成群行動的習性，而隊長是狼。

『霓虹燈』

想透過避免使用路燈的明亮白光，呈現地下樂團的氣氛。

『夜晚』

聯想到部分犬科動物具有夜行性的特性，以及夜晚到處走動尋找獵物的帥氣感。

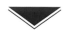

使視覺形象 具體化

A 以暗巷為舞台，在背景的牆壁畫上與組合有關的塗鴉及海報。

B 透過在前方畫上淡粉紅色的霓虹燈光，強調陰暗的印象。

C 由隊長狼帶頭，團員跟隨在後，表現出團員成群的模樣。

D 背景整體以暗色上色，畫出屋內亮著燈光的模樣來呈現夜晚。

選擇這兩種題材的原因之一，是想讓有機物的犬科動物與無機質的寶石形成對比，設計出兩組截然不同的偶像組合。因此兩者的視覺形象也形成對比，冷酷的犬科動物呈現沉靜陰暗，充滿活力的寶石則呈現動感明亮。

Unit 2 寶石

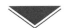

下筆前先思考**關鍵字**

『 網路感 』

從無機質寶石的光澤質感、透明感及鮮艷色澤，聯想到網路的氣氛。

『 躍動感 』

基於想表現出活力充沛、開朗亮眼的偶像組合方向性的想法。

『 光輝燦爛 』

為表現出寶石本身的光輝與豪華，將角色設定為華麗的形象。

『 燈光秀 』

寶石的色彩鮮艷，因此設定在演唱會實施色彩繽紛的燈光秀。

使**視覺形象**具體化

Ⓐ 在背景描繪顯示團員臉部的演唱會螢幕（電子機器）。

Ⓑ 整體畫面光點四散，並在背景加入寶石的肌理，更顯光輝燦爛。

Ⓒ 以擺出強力姿勢的紅寶石為首，各團員也各自擺出符合個性的姿勢。

Ⓓ 以每個團員的主題色彩燈光及雷射光表現燈光秀。

天藍色畫布

4種不同個性所創造的彩色組合

Illustrator
Lyon

組合設定

　　組合的概念是「讓喜歡開朗的人充滿活力，喜歡閑靜的人心情平靜。如同天氣的陰晴變化般貼近大眾的偶像」。由個性多樣化的成員：活力充沛又開朗的晴天、寧靜內向的雨天、冷靜沉著且知性的雪以及言辭犀利的雷所組成，設定為貼近大眾的偶像組合。隨著擔任主唱者的不同，樂曲的氣氛會頓時一變，可詮釋各種類型的歌曲。演唱會時會降下人工雪及人造雨，並透過燈光秀來表現晴天及打雷。

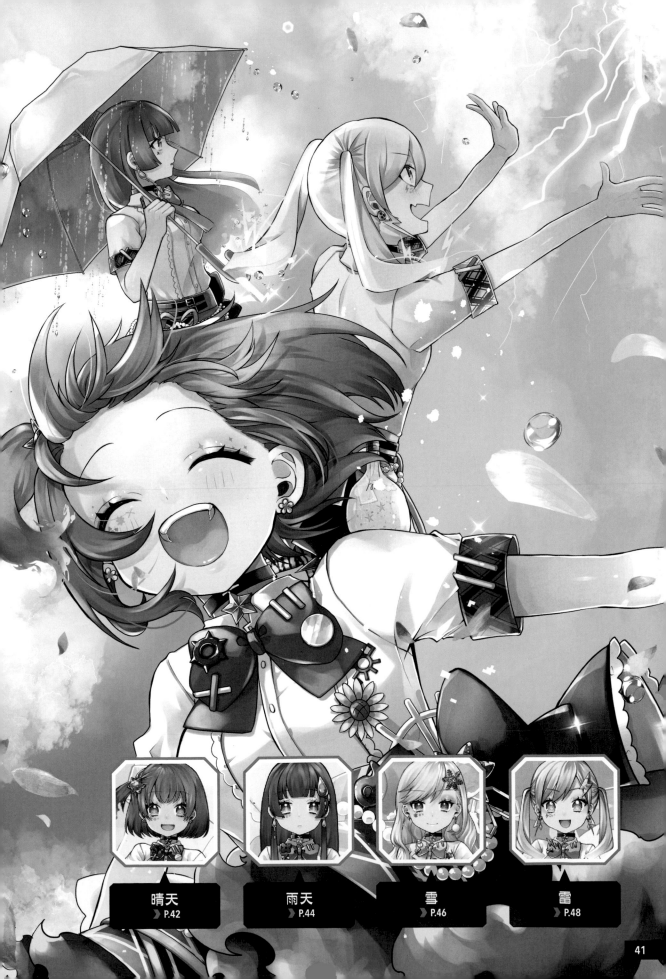

天藍色畫布

開朗有活力的開心果

晴天

主題印象

▶ 是指沒有降水，天空萬里無雲的狀態。

▶ 陽光普照，基本上氣溫溫暖。

▶ 天照大神是太陽（晴天）神格化的神祇。

角色設定

晴天給人明亮、開朗、健康等印象，於是將角色設定為朝氣十足有活力的開心果。並加入為了想替人打氣而成為偶像，基於同樣的心情而參加啦啦隊的設定。

設計概念

基於晴天＝曬黑的印象及參加啦啦隊的設定，膚色比其他三人稍微深一些。主色是源自太陽的紅色系。並增添表現太陽火焰的裝飾，給人華麗強悍的印象。

髮梢加上火焰效果來表現太陽的火焰。

在瞳孔畫上太陽圖案，增添晴天要素。

由於向日葵給人盛開在夏日晴空下的印象，而配戴向日葵徽章。

頭髮以太陽為形象，使用紅色漸層色。

數字3是取英文「Sun（太陽）」的諧音，勾玉則讓人聯想到天照大神的神話。

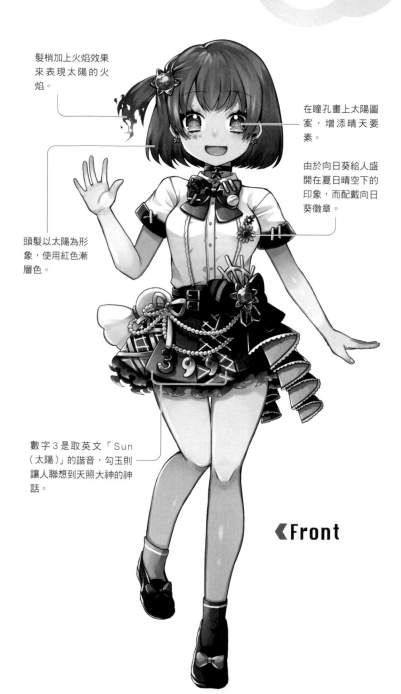

《Front

Profile

加曜晴
Haru Kayo

生 日 3月20日

身 高 157公分

特 技 打氣

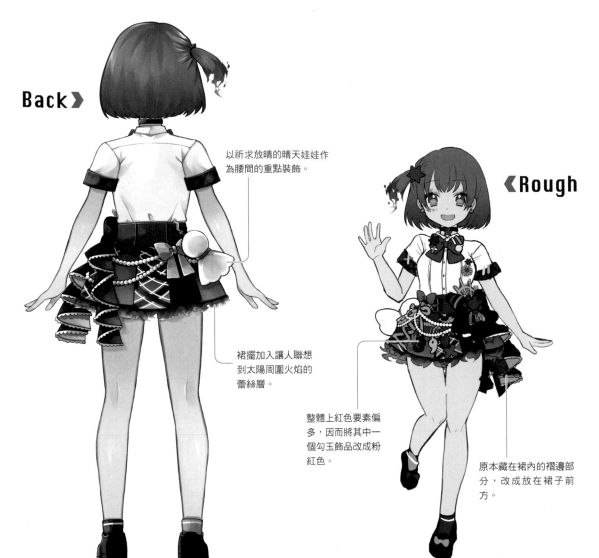

Back

以祈求放晴的晴天娃娃作為腰間的重點裝飾。

裙擺加入讓人聯想到太陽周圍火焰的蕾絲層。

Rough

整體上紅色要素偏多，因而將其中一個勾玉飾品改成粉紅色。

原本藏在裙內的褶邊部分，改成放在裙子前方。

讓角色更生動的表情與動作

以天生的燦爛笑容面對歌迷，為歌迷打氣的場面。

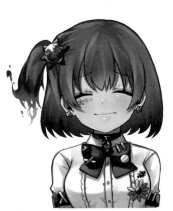

儘管失誤了心情失落，仍隱藏失落心情強顏歡笑。

為了下次的演唱會，比誰都還要熱心上課。

個性靦腆膽小，歌喉卻魅力十足！

雨天

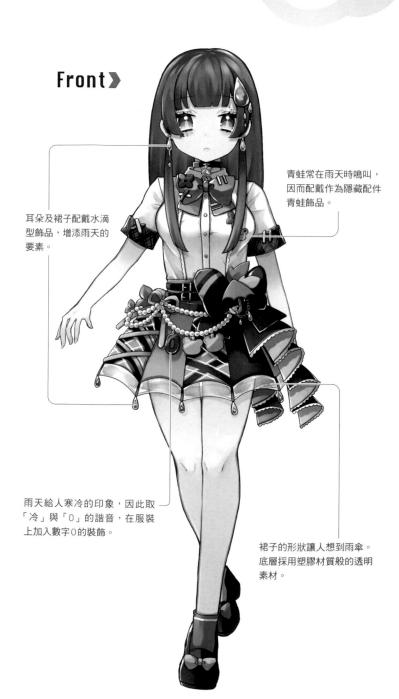

Front

耳朵及裙子配戴水滴型飾品，增添雨天的要素。

青蛙常在雨天時鳴叫，因而配戴作為隱藏配件青蛙飾品。

雨天給人寒冷的印象，因此取「冷」與「0」的諧音，在服裝上加入數字0的裝飾。

裙子的形狀讓人想到雨傘。底層採用塑膠材質般的透明素材。

主題印象

▶ 天空會降下水滴的天氣。

▶ 雨傘是必備品。

▶ 雨下得愈大，心情愈低沉。

▶ 雨具有滋潤大地，培育草木等重要功用。

角色設定

雨天給人陰暗潮濕的印象，因此將角色的個性設定為靦腆膽小，有些病態傾向。參加園藝社，喜歡替植物澆水。偶爾會跟植物說話。另外，由於雨聲具有療癒效果，故又名「療癒歌姬」。

設計概念

主色是讓人聯想到雨天及水的藍色，裙子採用雨傘風設計，並增添許多與雨有關的裝飾。全身上下配戴水滴型裝飾，呈現出統一感。

Profile

雨內雨
Ame Shizuuchi

生 日 6月11日

身 高 155公分

特 技 唱歌、種植植物

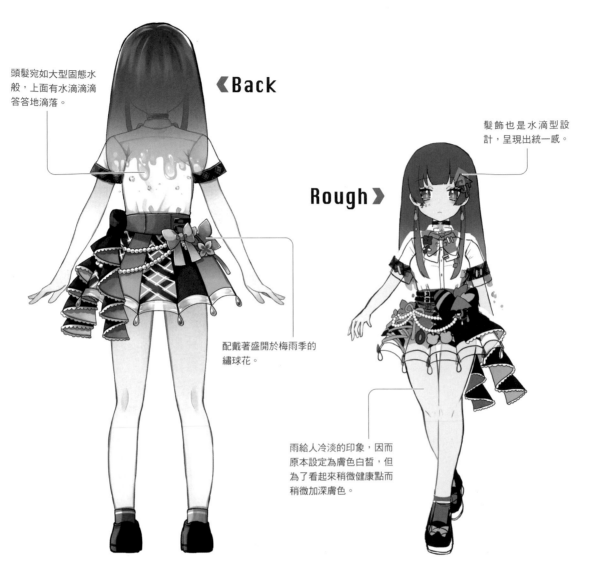

頭髮宛如大型固態水般，上面有水滴滴滴答答地滴落。

《Back

Rough》

髮飾也是水滴型設計，呈現出統一感。

配戴著盛開於梅雨季的繡球花。

雨給人冷淡的印象，因而原本設定為膚色白皙，但為了看起來稍微健康點而稍微加深膚色。

讓角色更生動的表情與動作

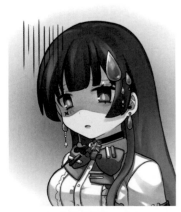

不如意的事接連發生，變得有些病態。

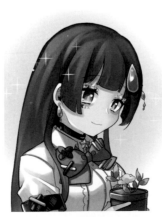

替植物澆水、與植物說話時，是她最幸福的時光。

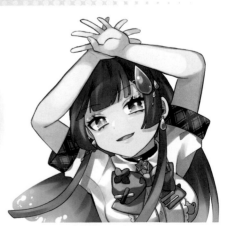

演唱會上的冷酷表情與平時反差很大，收服眾多粉絲。

天藍色畫布

總是冷靜沉著的組合智囊

雪

《Front

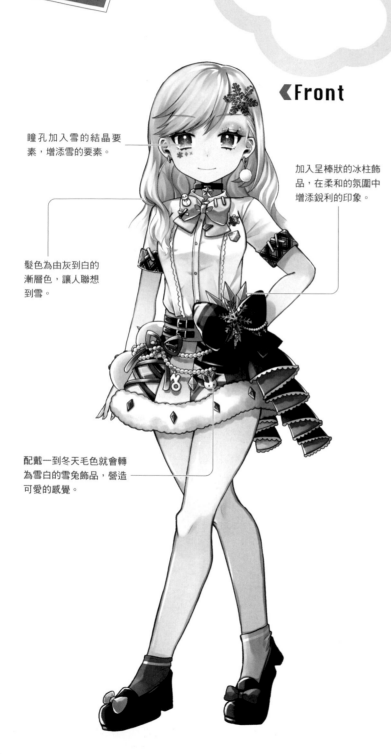

瞳孔加入雪的結晶要素，增添雪的要素。

髮色為由灰到白的漸層色，讓人聯想到雪。

配戴一到冬天毛色就會轉為雪白的雪兔飾品，營造可愛的感覺。

加入呈棒狀的冰柱飾品，在柔和的氛圍中增添銳利的印象。

主題印象

▶ 從天空降下冰的結晶的天氣。

▶ 地面積雪後會變得一片雪白，顯得相當寧靜。

▶ 天空大多呈現陰沉的灰色。

▶ 摸起來涼爽冰冷，相當怕熱。

角色設定

降雪時相當寧靜，因此將角色個性設定為冷靜沉著。屬於不會一頭熱（不會情緒化）的類型，是組合的智囊。參加花式滑冰社，自幼就學習芭蕾舞。

設計概念

主色是白雪般的白色。不過純白色顯得有些乏味，因此使用紫色及灰色來襯托白色。身上配戴的雪人、雪的結晶等髮飾及服裝飾品等，全都與雪有關。

Profile

冬崎雪
Kiyo Touzaki

生 日	2月26日
身 高	163公分
特 技	滑冰、芭蕾舞

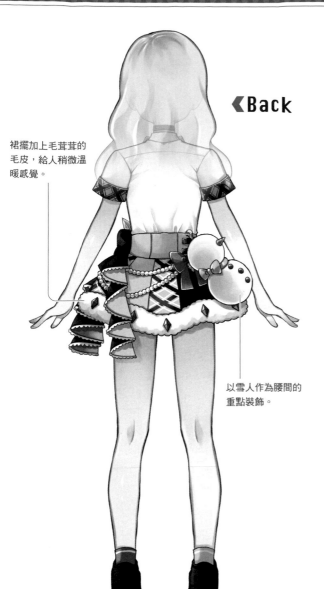

《Back

裙襬加上毛茸茸的毛皮，給人稍微溫暖感覺。

以雪人作為腰間的重點裝飾。

Rough》

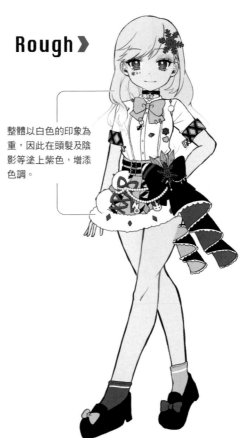

整體以白色的印象為重，因此在頭髮及陰影等塗上紫色，增添色調。

讓角色更生動的表情與動作

身為組合的智囊，正在認真思考如何編排演出及曲目。

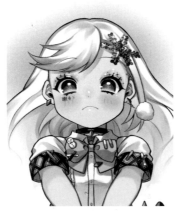

平時雖然冷靜，突然接獲愛的告白時卻大吃一驚的模樣。

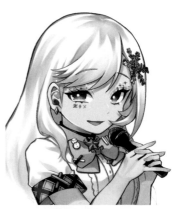

一邊唱抒情歌，一邊對視線相交的粉絲送秋波的場面。

天藍色畫布

比任何人都快的「光速偶像」

雷

主題印象

▶ 雲與雲或是雲與地面之間釋放電流，產生閃光與聲波的天氣。

▶ 光的速度約秒速30萬公里（1秒可繞地球7周半的速度）。

▶ 雷神的外貌如鬼，身穿牛及虎皮製成的兜襠布。

角色設定

根據雷光的速度，將角色設定有決斷力，凡事毫不猶豫、憑直覺的個性。運動神經出色，參加田徑隊。在組合內負責跳舞，以俐落的舞步為賣點。雖是大胃王，但因活動量大所以吃不胖。

設計概念

主色設定為讓人聯想到雷電閃光的黃色。酷愛運動，經常跑跑跳跳，於是設定成纖瘦苗條的體型。擁有一雙長腿。身上配戴的雷神太鼓及閃電圖案等髮飾及服裝飾品等，全都與雷有關。

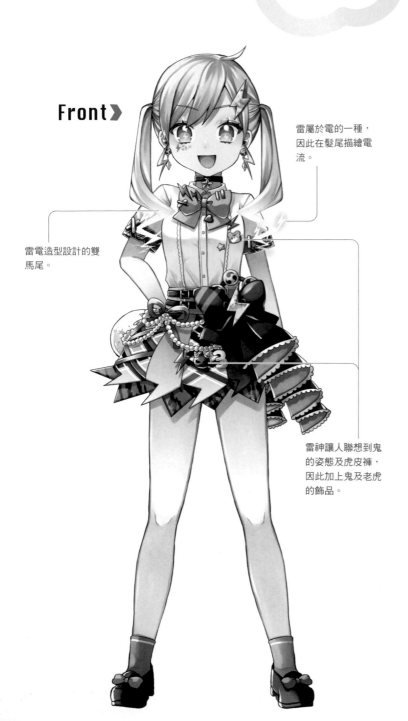

Front▶

雷屬於電的一種，因此在髮尾描繪電流。

雷電造型設計的雙馬尾。

雷神讓人聯想到鬼的姿態及虎皮褲，因此加上鬼及老虎的飾品。

Profile

鳴神雷
Azuma Narukami

生日 6月26日

身高 160公分

特技 跳舞、跑步

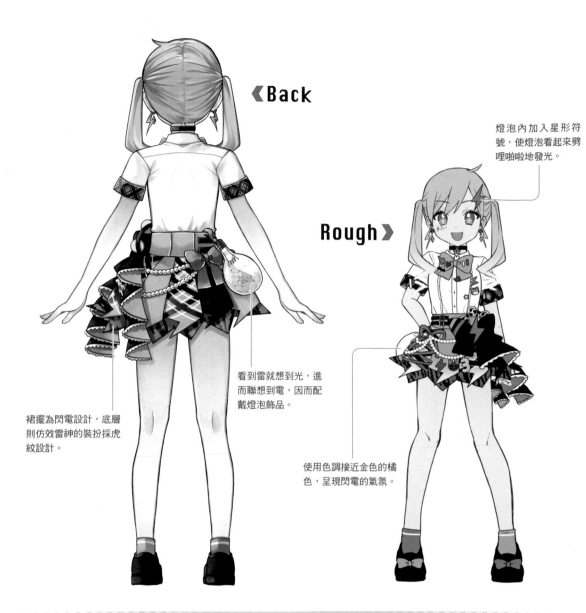

《Back

燈泡內加入星形符號，使燈泡看起來劈哩啪啦地發光。

Rough》

看到雷就想到光，進而聯想到電，因而配戴燈泡飾品。

裙擺為閃電設計，底層則仿效雷神的裝扮採虎紋設計。

使用色調接近金色的橘色，呈現閃電的氣氛。

讓角色更生動的表情與動作

耀眼的笑容，傳達出活動筋骨的快樂。

聽到有人說團員的壞話，就如同自己被說壞話般地火冒三丈。

被看到偷吃甜點麵包的模樣，臉上露出驚訝的表情。

插圖繪製過程

illustrator
Lyon

作業環境
OS／Windows 10
軟體／
CLIP STUDIO PAINT PRO
繪圖板／
Wacom Intuos Pro

天氣組合的視覺形象（➡ P.40）的重點在於與各角色相關的效果、妝容的表現，以及在高光顏色上所下的工夫等。透過水滴及花瓣素材，完成充滿躍動感的插圖。

① 構圖決定好後畫草圖

畫出粗略的草圖決定整體的構圖。因為是天氣組合，便以天空為背景，並在天空散布著與角色相關的效果。

接著在草圖上詳細描繪服裝的花樣及髮型等。同時更改 D 所乘坐的雲的形狀及 B 的姿勢等，重新調整整體平衡。

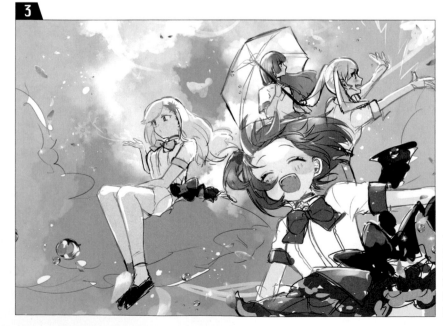

一邊替草圖上色，一邊鞏固最後完成的形象圖。在這個階段，從高光與陰影的位置，到潤飾時加入水滴及花瓣要素營造出隨風繚繞而上的形象，都要決定好。

② 設想完成圖及描線稿

最後被白雲遮住的部分。若是描了黑線就會從雲層透出來，有礙觀瞻，因此刻意不描線。

這部分若是描黑線會顯得突兀，因此變更耳內及預定加上效果的髮梢等部分的線稿顏色。

根據彩色草稿，一邊加入線條強弱一邊描線稿。不單是描線稿，為了畫出更好的插圖，在這個時間點就得根據完成圖進行加工及下工夫。

③ 上色及描繪細部花樣

1

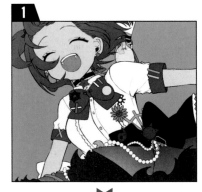

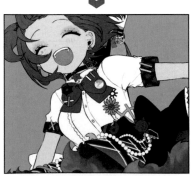

2

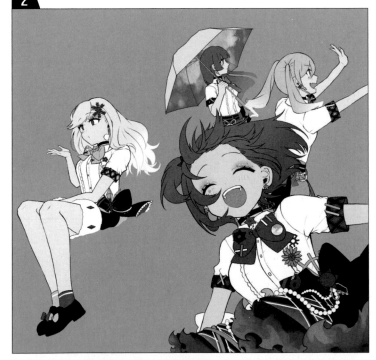

上完底色後，接著描繪花樣等細節。有輪廓線的部分上底色，沒有輪廓線的部分則稍後上色。

畫好細節部分的整體圖。這次的背景是天空，所以沒有描線稿就直接整片塗上藍色。如果背景有建築物等人工物的話，就要在這個階段上背景底色及描繪細節。

！ 上妝的步驟

1

眼窩

眼妝部分，一開始先在眼窩刷上一層薄薄的眼影。這次使用淡橘色。周圍暈開，使眼影與膚色融合。

2

接著以深橘色在眼際畫上眼線，強調眼部輪廓。從稍微離眼頭一段距離處開始畫，並在眼尾部分加粗眼線，就會呈現立體感。

3

最後畫上大小不一的菱紋做潤飾，看起來就像亮粉一樣。亮粉的形狀改成星形或心型也很可愛。

④ 加上陰影及高光，呈現立體感

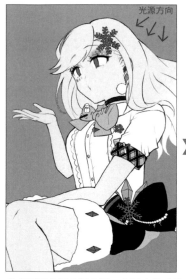

光源方向

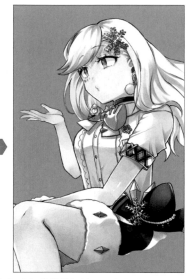

考慮到凹凸及光源位置，在混合模式設定為〔色彩增值〕的圖層上畫陰影，接著在混合模式設定為〔線性加亮〕的圖層畫上高光，呈現立體感。另外，作為光源的太陽則位在角色頭部上方稍微偏後的地方。

接著描繪眼睛。在眼瞼中央加入高光，增添閃耀的印象。

！ 高光的顏色

在這次的插圖中，為了表現太陽光，除了白色之外，亦使用黃色及橘色等暖色來畫高光。

⑤ 描繪背景,呈現遠近感

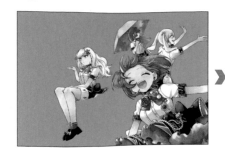
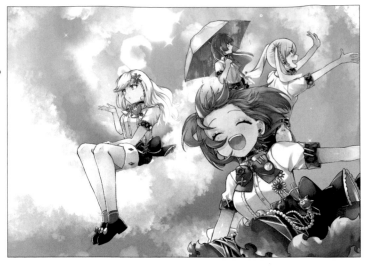

想呈現從 🅐 所在的下方朝著太陽穿過的形象,因此以太陽為中心,將雲配置成漩渦狀。太陽周遭的天空顏色上淡些,由此向外以放射狀方式加深顏色,藉由改變天空的顏色來強調遠近感。

⑥ 增添效果與潤飾

1

在 🅐 的頭髮上增添火焰效果。火焰與頭髮的交界採用漸層色,使顏色自然融合。

2

在張開的雙手前方畫出閃電,使畫面看起來像從 🅑 的手中發出閃電般。

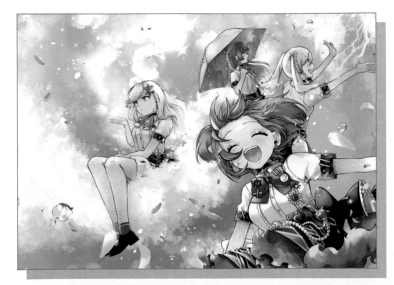

為了強調遠近感,使畫面更有躍動感,將畫面前方的顏色稍微調暗些,並調整整體的陰影。另外,依照彩色草稿的形象加上花瓣與水滴後便大功告成。

AquariuM VeNus

水族館維納斯

Illustrator
Lyon

組合設定

這是以「與團員一起從玩遊戲中學習水生生物多樣性的樂趣」為概念的偶像組合。設定為由培育水族館飼育員的專科學校所主持的校園偶像，分別從初、中、高等部各選出2名，身高年齡各不相同的成員所組成。由於團員也會出席學校的正式活動，因此參考海軍的白色軍服設計成禮服般的服裝。在水族館舉辦的演唱會上，團員們會騎著海豚或是抱住企鵝，進行觀眾與團員一起遊戲交流的表演。

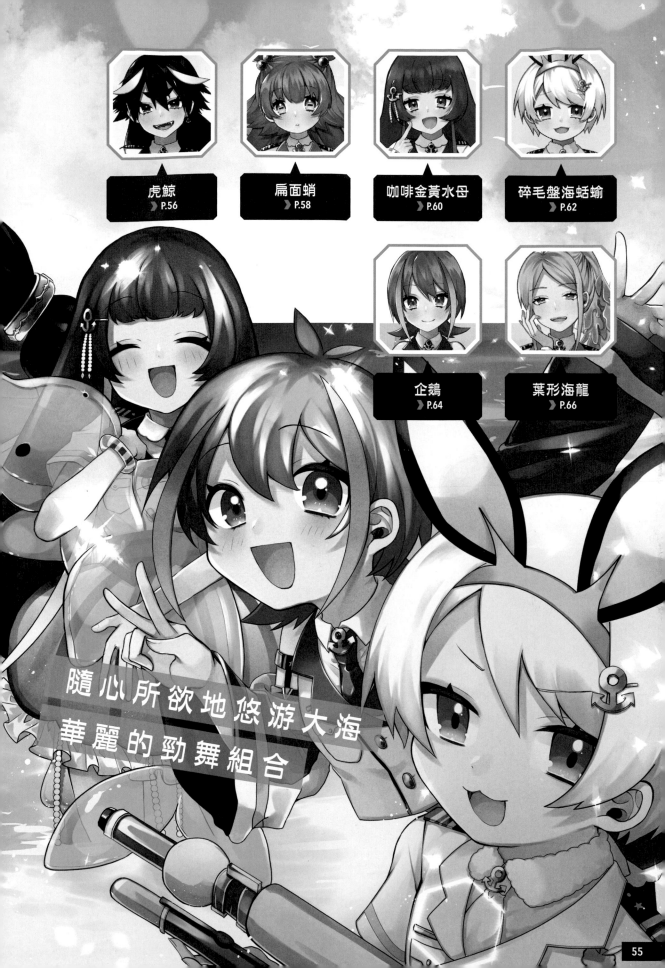

隨心所欲地悠游大海
華麗的勁舞組合

Aquarium VeNus
水族館維納斯

領導團隊的聰明隊長

虎鯨

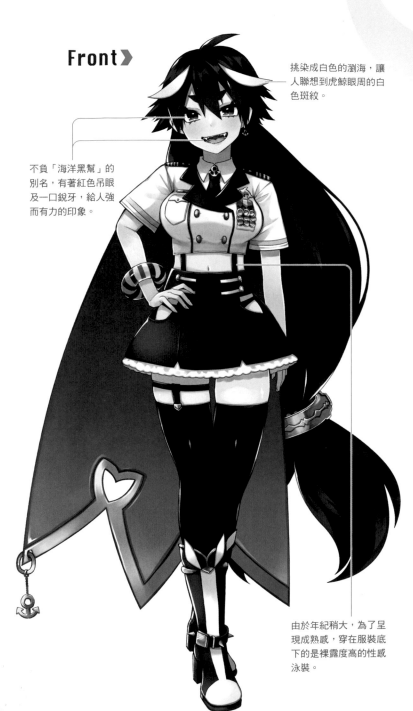

Front

挑染成白色的瀏海,讓人聯想到虎鯨眼周的白色斑紋。

不負「海洋黑幫」的別名,有著紅色吊眼及一口銳牙,給人強而有力的印象。

由於年紀稍大,為了呈現成熟感,穿在服裝底下的是裸露度高的性感泳裝。

主題印象

▶ 又名「海洋黑幫」。

▶ 能以時速60～70公里的速度游泳,是海洋哺乳類當中速度最快的動物。

▶ 平時過著群居生活,社交性及智能指數相當高。

▶ 體長約5～8公尺。

角色設定

由於社交性及智能都相當高,便將角色設定為擔任統率團員個性鮮明的偶像團體隊長。另外,虎鯨游泳速度相當快,於是加上運動神經優異且擅長跳舞的設定。

設計概念

虎鯨屬於大型生物,因此將角色設定為團體中身高最高的。另外基於「海洋黑幫」的別名,而以吊眼及一口銳牙來表現粗暴感。設定為擅長跳舞,因此服裝設計成輕便的露臍迷你裙。

Profile

璐卡
Ruka

生 日	8月13日
身 高	175公分
特 技	游泳、跳舞

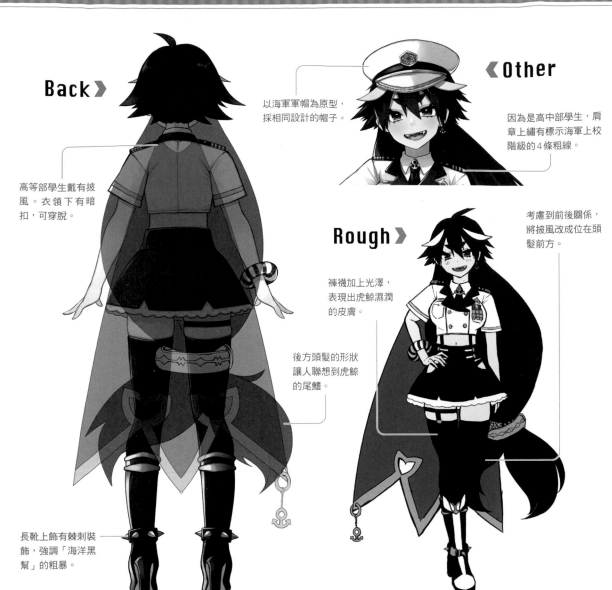

Back》

以海軍軍帽為原型，採相同設計的帽子。

Other》

因為是高中部學生，肩章上繡有標示海軍上校階級的4條粗線。

高等部學生戴有披風。衣領下有暗扣，可穿脫。

考慮到前後關係，將披風改成位在頭髮前方。

Rough》

褲襪加上光澤，表現出虎鯨濕潤的皮膚。

後方頭髮的形狀讓人聯想到虎鯨的尾鰭。

長靴上飾有棘刺裝飾，強調「海洋黑幫」的粗暴。

Unit

4

水族館

讓角色更生動的表情與動作

看到團員受到讚美時，露出有如自己受到讚美般的驕傲表情。

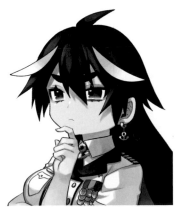

觀看其他團體的表演時認真研究的表情。

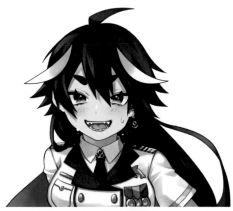

在演唱會上展現男女通殺的帥氣表情。

不可思議的「深海偶像」

扁面蛸

為了反映扁面蛸狀如橫棒的瞳孔,將角色的瞳孔也畫成橫棒狀。

將頭頂的短髮紮成兩束,藉以表現扁面蛸頭頂上狀似動物耳朵的鰭。

◀Front

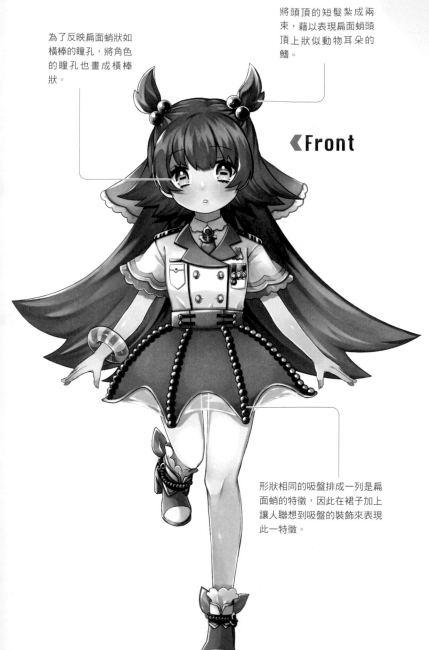

形狀相同的吸盤排成一列是扁面蛸的特徵,因此在裙子加上讓人聯想到吸盤的裝飾來表現此一特徵。

主題印象

▶ 頭頂上長有一對狀如耳朵的鰭。
▶ 形狀相同的吸盤排成一列。附帶一提,一般章魚的吸盤為兩列。
▶ 別名「深海偶像」。
▶ 瞳孔呈橫棒狀。

角色設定

角色個性設定為平時怠惰,總是懶洋洋的,不過該出手時就會出手。是個很「深海偶像」、以可愛為魅力的小學部學生。扁面蛸是組合內唯一的深海生物,因此設定為家住得遠,由可深度潛水的虎鯨負責接送。

設計概念

造型設定為讓人聯想到「深海偶像」扁面蛸般可愛的外貌。配合真正的扁面蛸,以橘色系為基本色。另外,為反映出扁面蛸嬌小的體型,因而設定為個頭嬌小。

Profile

拉比莉
Labyri

生日 2月3日
身高 139公分
特技 不論在哪都能睡

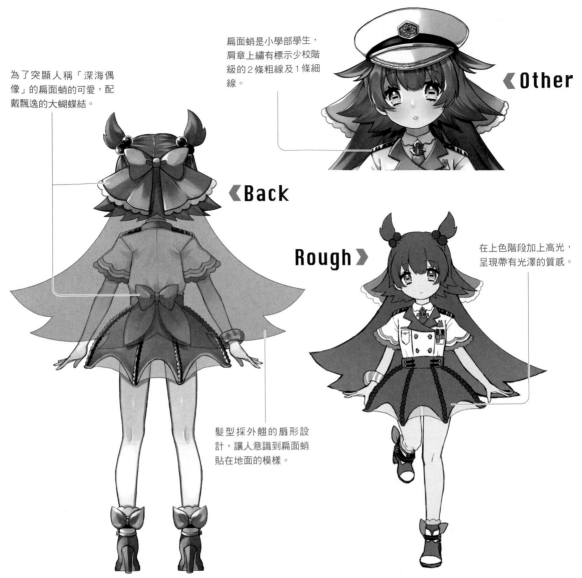

為了突顯人稱「深海偶像」的扁面蛸的可愛，配戴飄逸的大蝴蝶結。

扁面蛸是小學部學生，肩章上繡有標示少校階級的2條粗線及1條細線。

《Other

《Back

Rough 》

在上色階段加上高光，呈現帶有光澤的質感。

髮型採外翹的扇形設計，讓人意識到扁面蛸貼在地面的模樣。

Unit
4
水族館

讓角色更生動的表情與動作

一大早就有工作，不禁打哈欠的模樣。

演唱會上突然露出天使般柔和的笑容。

平時總是懶洋洋的，認真時會露出凜然的表情。

Aquarium VeNus
水族館維納斯

偶爾說話毒舌的脫線角色

咖啡金黃水母

主題印象

▶ 輕飄飄地在海中浮游移動。

▶ 從身體延伸出無數條觸手。

▶ 身上帶有紅色或咖啡色、呈放射線狀的條紋。

▶ 觸手上長有毒性強的毒針（毒性不至於致死）。

角色設定

設定為總是到處飄動，不知道腦袋在想什麼的中等部脫線角色。基於咖啡金黃水母為有毒生物這點，加上偶爾說話毒舌（本人毫無自覺）的設定。

設計概念

咖啡金黃水母身體呈紅色或咖啡色，因此以紅色為主色。髮型及裙子等整體修飾為圓弧造型，讓人聯想到外型渾圓的水母，並隨處呈現觸手的飄動感。

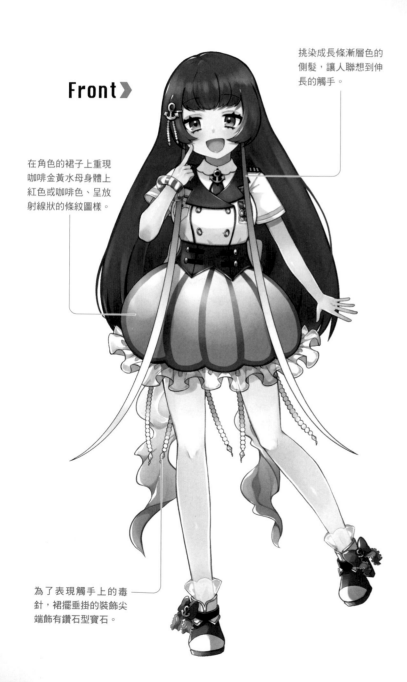

挑染成長條漸層色的側髮，讓人聯想到伸長的觸手。

在角色的裙子上重現咖啡金黃水母身體上紅色或咖啡色、呈放射線狀的條紋圖樣。

為了表現觸手上的毒針，裙擺垂掛的裝飾尖端飾有鑽石型寶石。

Profile

梅拉
Mera

生 日 9月14日

身 高 155公分

特 技 毒舌

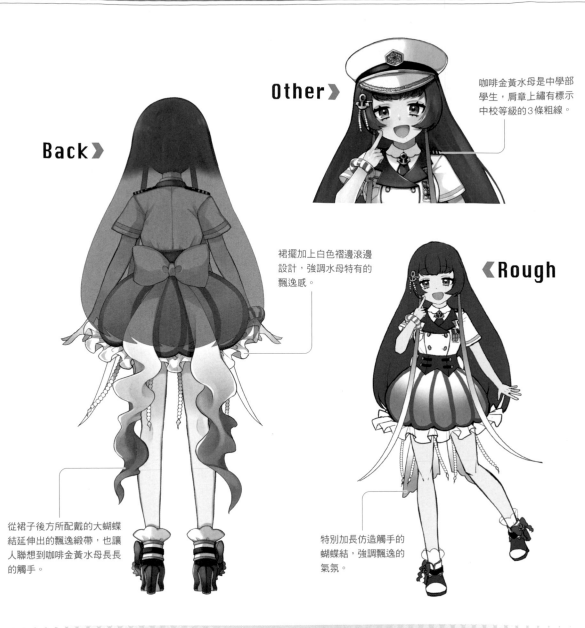

Other ▶

咖啡金黃水母是中學部學生，肩章上繡有標示中校等級的3條粗線。

Back ▶

裙擺加上白色褶邊滾邊設計，強調水母特有的飄逸感。

◀ Rough

從裙子後方所配戴的大蝴蝶結延伸出的飄逸緞帶，也讓人聯想到咖啡金黃水母長長的觸手。

特別加長仿造觸手的蝴蝶結，強調飄逸的氣氛。

讓角色更生動的表情與動作

對其他團員說話毒舌，本人卻完全毫無自覺。

對調皮的小學部團員的惡作劇露出一臉困擾的表情。

進入不知道腦袋在想什麼，輕飄飄的脫線角色模式。

AquariuM VeNus
水族館維納斯

喜歡惡作劇的中性角色

碎毛盤海蛞蝓

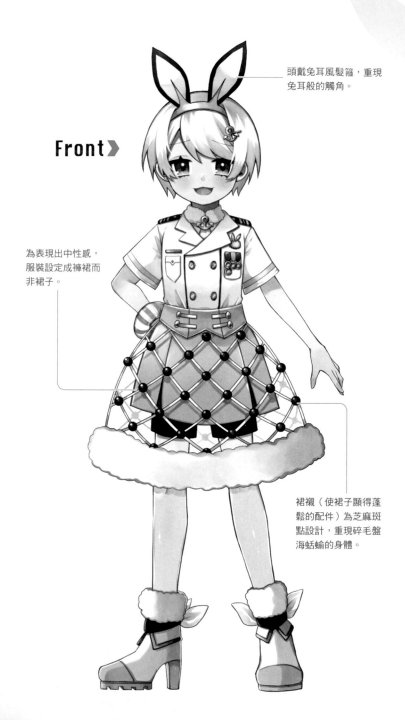

Front ▶

頭戴兔耳風髮箍，重現兔耳般的觸角。

為表現出中性感，服裝設定成褲裙而非裙子。

裙襯（使裙子顯得蓬鬆的配件）為芝麻斑點設計，重現碎毛盤海蛞蝓的身體。

主題印象

▶ 擁有黑耳般的觸角，後方有尾巴般的突起，外型神似兔子。

▶ 身上長有黑芝麻斑點，白色則相當罕見。外表毛茸茸的。

▶ 體長約20公釐，雌雄同體。

▶ 身上帶有眾多種類的毒。

角色設定

根據碎毛盤海蛞蝓雌雄同體的特徵，將角色設定為偏女孩的中性角色。在演唱會上會展現小惡魔般的可愛容貌。因體型嬌小而設定為小學部學生，海蛞蝓給人有毒的印象，故個性設定為愛惡作劇且淘氣。

設計概念

儘管白色海蛞蝓相當罕見，但這裡為了強調可愛感而以白色為主色。由於是中性角色，以高跟鞋等呈現女孩氣，另外碎毛盤海蛞蝓屬於嬌小生物，因而設定為個頭嬌小。

Profile

巴爾巴
Barba

生 日	10月11日
身 高	150公分
特 技	惡作劇

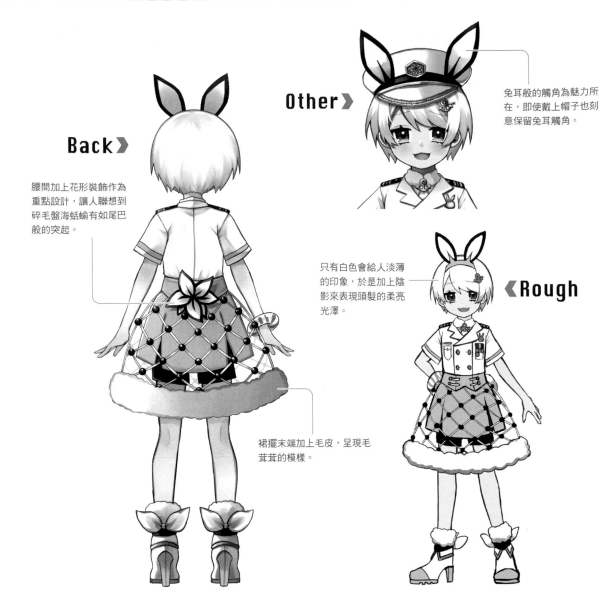

Back》

腰間加上花形裝飾作為重點設計，讓人聯想到碎毛盤海蛞蝓有如尾巴般的突起。

Other》

兔耳般的觸角為魅力所在，即使戴上帽子也刻意保留兔耳觸角。

只有白色會給人淡薄的印象，於是加上陰影來表現頭髮的柔亮光澤。

《Rough

裙擺末端加上毛皮，呈現毛茸茸的模樣。

讓角色更生動的表情與動作

對團員惡作劇成功，露出成功了的表情。

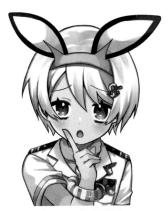

為了服務粉絲，露出小惡魔般可愛的表情。

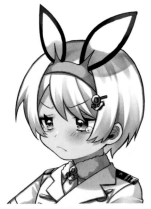

惡作劇過頭，被隊長罵得狗血淋頭時鬧彆扭的表情。

最愛團員的純真開心果

企 鵝

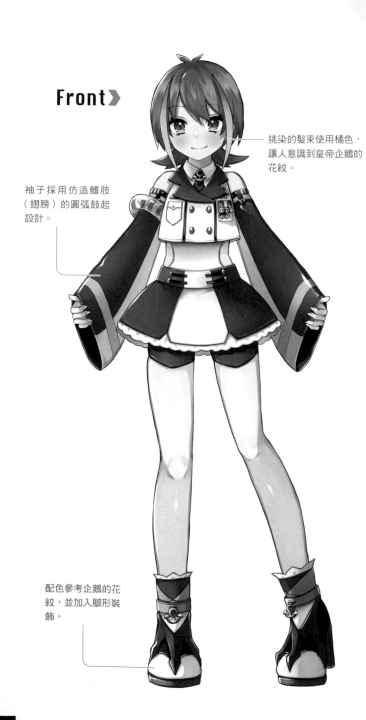

Front

挑染的髮束使用橘色，讓人意識到皇帝企鵝的花紋。

袖子採用仿造鰭肢（翅膀）的圓弧鼓起設計。

配色參考企鵝的花紋，並加入腳形裝飾。

主題印象

▶ 游泳速度因種類不同而異，平均游泳時速約10公里。

▶ 夥伴意識強，喜好群居。

▶ 有些種類的企鵝會將雛鳥聚集起來，形成類似育幼院的組織，即由雛鳥父母以外的成鳥來照顧雛鳥的生態。

角色設定

設定為重視夥伴，天真無邪容易親近的個性。對比自己游得更快的（運動能力強）虎鯨心生憧憬，為了追上虎鯨的舞技每天勤奮練舞。乍看相當孩子氣，但其實很照顧碎毛盤海蛞蝓及扁面蛸，擁有大姊姊的一面。

設計概念

意識到企鵝在水中相當敏捷，將角色設定為體型苗條。與虎鯨不同，設定為擅長運用體型做小旋轉、帶有速度感的舞步，因此盡量減少身上的裝飾，穿著輕便的服裝。

Profile

奎恩
Quin

生 日	7月8日
身 高	160公分
特 技	跳舞、跑步

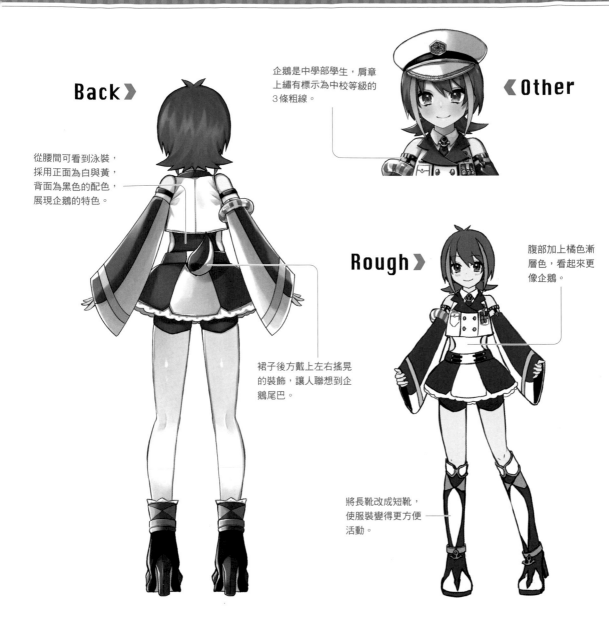

Back》

從腰間可看到泳裝，
採用正面為白與黃，
背面為黑色的配色，
展現企鵝的特色。

企鵝是中學部學生，肩章
上繡有標示為中校等級的
3條粗線。

《Other

Rough》

腹部加上橘色漸
層色，看起來更
像企鵝。

裙子後方戴上左右搖晃
的裝飾，讓人聯想到企
鵝尾巴。

將長靴改成短靴，
使服裝變得更方便
活動。

讓角色更生動的表情與動作

演唱會正式開場前情緒高漲到極點，
相當開心的模樣。

視線被崇拜的虎鯨的歌聲及舞蹈深深
吸引，感動到入迷。

為了追上虎鯨，認真練習的場面。

AquariuM VeNus
水族館維納斯

沉默寡言、獨來獨往的高挑姊姊

葉形海龍

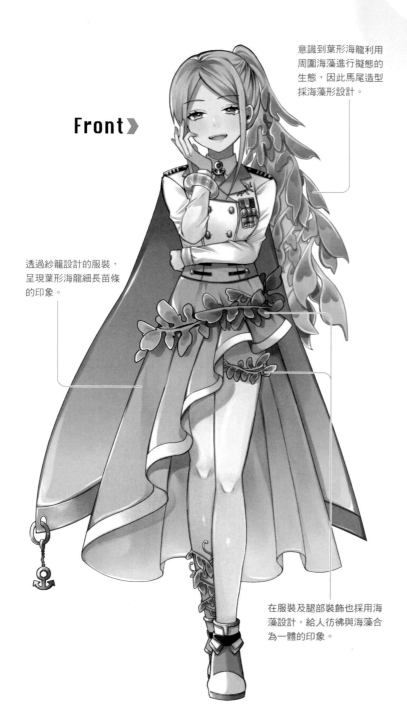

Front ▶

意識到葉形海龍利用周圍海藻進行擬態的生態，因此馬尾造型採海藻形設計。

透過紗籠設計的服裝，呈現葉形海龍細長苗條的印象。

在服裝及腿部裝飾也採用海藻設計，給人彷彿與海藻合為一體的印象。

主題印象

▶ 喜歡陽光照不到的場所，往往單獨或少數同類行動。
▶ 外觀形似海藻，基本上依靠周圍的海藻進行擬態生活。
▶ 價格相當昂貴，很難飼育。
▶ 動作緩慢。

角色設定

基於葉形海龍偏好陽光照不到的場所、好單獨或少數同類行動的習性，將角色個性設定為文靜寡言。平時鮮少活動，因此加入不善跳舞的設定。由於價格昂貴，個性設定為具有千金小姐般高雅與氣質。

設計概念

由於依靠周圍海藻進行擬態，故以黃綠色為主色。服裝採用輕飄飄、細長纖瘦等，讓人意識到葉形海龍的造型。葉形海龍的外形細長，於是設定成高挑的角色。

Profile

優卡
Youka

生 日	6月2日
身 高	171公分
特 技	讀書、無聲

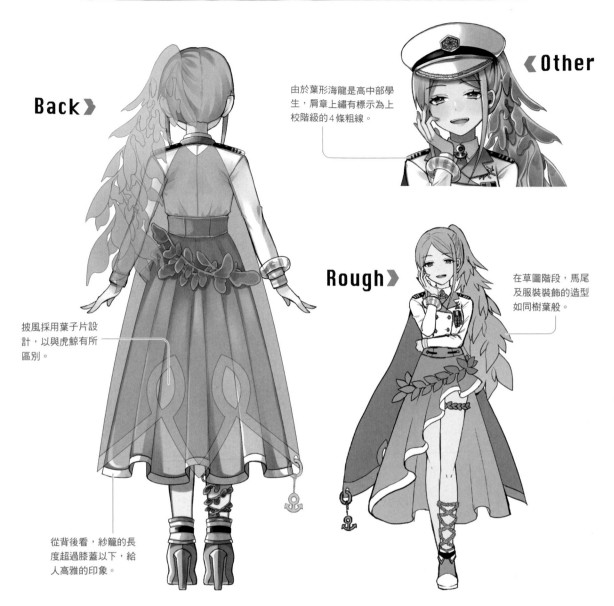

Back》

Other》

由於葉形海龍是高中部學生，肩章上繡有標示為上校階級的4條粗線。

披風採用葉子片設計，以與虎鯨有所區別。

從背後看，紗籠的長度超過膝蓋以下，給人高雅的印象。

Rough》

在草圖階段，馬尾及服裝裝飾的造型如同樹葉般。

讓角色更生動的表情與動作

喜歡獨處，沉浸在讀書世界當中的模樣。

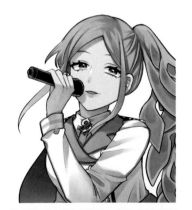

演唱會時，對四目相交的歌迷露出溫柔的微笑。

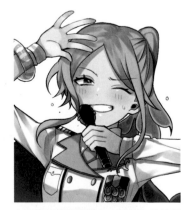

在不擅長的舞蹈當中，藏起辛苦的樣子，對歌迷露出笑容的場面。

插圖繪製過程

水族館組合的視覺形象（➡ P.54）是以海浪及海豚游泳圈為特徵，下面將針對畫法詳加解說。與天氣組合（➡ P.40）一樣，都是使用一開始先畫彩色草稿構思完成圖，再進行描繪的手法。

illustrator
Lyon
作業環境
OS／Windows 10
軟體／
CLIP STUDIO PAINT PRO
繪圖板／
Wacom Intuos Pro

① 先畫草稿決定構圖

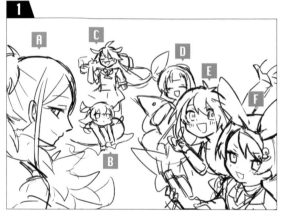

先畫草稿來鞏固構想。若以水族館為背景會顯得昏暗，因此決定以明亮的夏季海洋為背景，描繪眾人一起來到海水浴場的熱鬧情景。

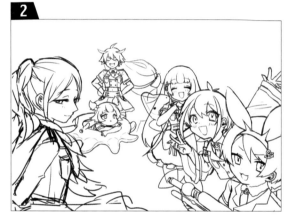

一邊描繪細節，一邊充實草稿。**1** 的 **B** 與 **C** 的姿勢似乎有些玩過頭，因此改成稍微沉穩的姿勢。**A** 則太靠近前方，改成稍微往裡面站。

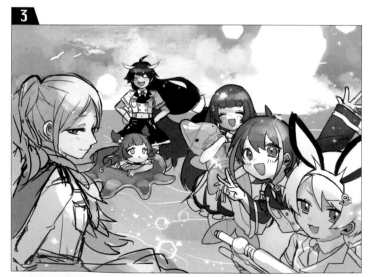

替草稿上色，鞏固完成構想。使用鮮艷的色彩來表現這個組合充滿活力的氣氛，以及夏季海水的清涼感。並加上耀眼的陽光及飛濺的浪花等細節。

！ 備案

也有考慮過全員戴帽的備案，因想強調熱鬧歡樂的氣氛，後來採用沒戴帽子的方案。

② 描線稿決定造型

根據彩色草稿描線稿，並更改重點部分的線條顏色。海豚游泳圈是透明的，因此海豚背後的物品也要描線。

③ 上底色及決定配色

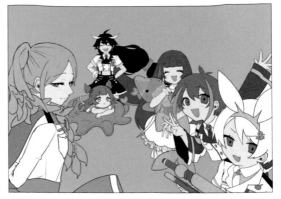

上底色及決定配色。這次有許多水槍、游泳圈等小道具。因此先決定角色的配色，再選擇不會妨礙角色的顏色作為小道具的配色。

④ 加上陰影與高光，呈現立體感

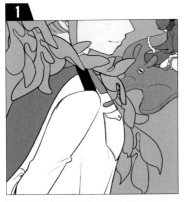

1 🅐的髮梢採用半透明的海藻般設計。先塗頭髮整體的基本色，也就是黃綠色。

2 在混合模式設定為〔色彩增值〕的圖層上畫陰影，在髮梢到頭髮中間塗上薄薄一層藍色漸層色。

3 在混合模式設定為〔線性加亮〕的圖層塗上濃淡不均的顏色並加上高光，呈現濕透般的光澤。

4 海豚游泳圈設定為塑膠製半透明材質，於是塗上淺色作為底色。

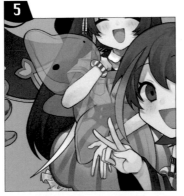

5 在混合模式設定為〔色彩增值〕的圖層上畫陰影。透過仔細描繪🅓肩膀的細節呈現出透明感。

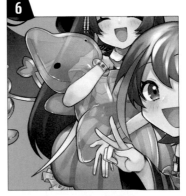

6 在混合模式設定為〔線性加亮〕的圖層，於突出部分畫上明亮色，呈現出塑膠的油光感。

⑤ 畫天空及大海的背景

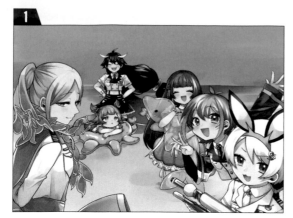

如有建築物等有形的背景的情況，得跟角色一樣先描線再上色，這次的背景則是大海，所以一邊上色一邊畫背景。

在背景畫上大海及天空。為表現出夏天的特色，在天空畫上積雨雲及蠢蠢欲動的海鷗輪廓。

接近水平線處塗上深藍色，水平線前方處則塗上淡藍色，以漸層色來呈現深度感。

基本上被角色遮住的部分省略不畫。白色海浪也只畫出看得到的部分。

這是 **D** 所拿的海豚游泳圈的頭部陰影。藉由陰影映在水面上來表現有人站在那裡。

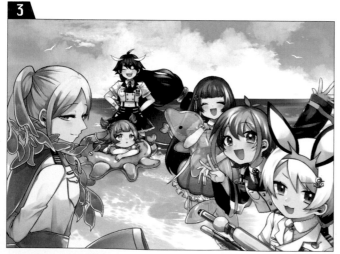

在背景上顯示所有角色。天氣組合（➡ P.53）是以由下往上吹動的方式來呈現深度感。這裡則是意識到與水平線的距離進行描繪，呈現畫面前方到內部的深度感，避免顯得太平面。

⑥ 增添光的表現及潤飾

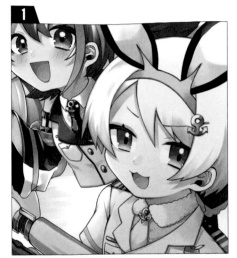

為強調遠近感，並進一步呈現深度感，僅將位於畫面前方的角色加上藍色陰影並稍微調暗。

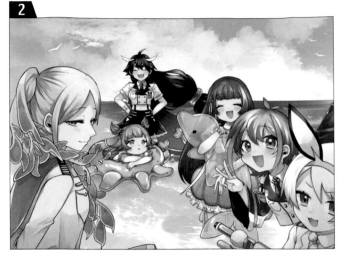

藉由調暗畫面前方的角色，就能相對突顯畫面內部的明亮。這樣的手法不僅能呈現光線差異，也能傳達出描繪人物的位置關係。

重現用相機拍攝陽光時的鏡頭光暈，表現出夏季強烈的陽光。

在混合模式設定為〔線性加亮〕的圖層上加上強烈光線的高光作為潤飾，呈現光輝耀眼的感覺。

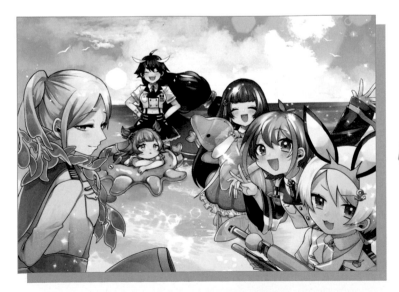

完成！

接著在混合模式設定為〔線性加亮〕的圖層畫上飛濺的浪花，營造涼快清爽的氣氛。以白色六角形表現出陽光的耀眼。最後考慮整體平衡來調整對比，呈現層次感。

決定 視覺印象 的過程

Illustrator／**Lyon**

下筆前先思考 關鍵字

『 天空與雲 』

天空是天氣展開的舞台,而會下雨降雪的雲則是產生天氣的重要因素。

『 自然現象 』

加入雪及雷等自然現象會更容易傳達主題。

『 風 』

風能讓雲、暖空氣及冷空氣流動,使天氣產生變化。

『 自然現象 』

如同晴天讓人聯想到高興,雨天讓人聯想到憂鬱般,天氣也能與感情產生連結。

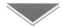

使 視覺形象 具體化

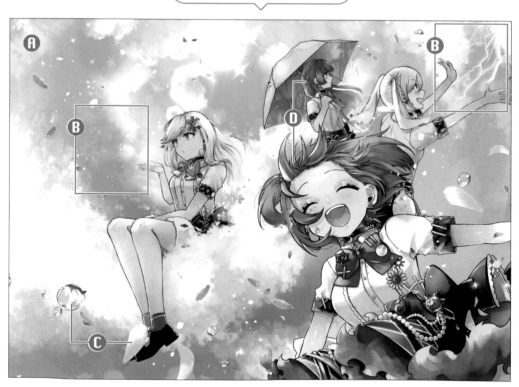

A 以天空為背景,讓雪坐在雲上,呈現帶有玩心的插圖。

B 加入從掌心發射雪花及雷電、從雨傘降雨的描寫,以表現主題。

C 藉由花瓣與水滴營造出風揚起的模樣,表現出眾人喜愛的爽朗感。

D 從天氣聯想到的感情也反應在角色設定上,例如晴天露出滿面笑容。

為表現出各組合的特色，分別選擇天空及大海作為天氣組合及水族館組合的背景。由於兩組的背景都是藍色，於是在構圖上做出變化來呈現差異。天氣組合的構圖是朝上方，水族館組合則是朝畫面內部呈現深度感。

Unit 4 水族館

下筆前先思考關鍵字

『 海 』
若以水族館內作為背景，無論如何都會顯得昏暗，為了畫出明亮的插圖而以室外為舞台。

『 夏天 』
以褶邊及披風等服裝飄動的模樣，來表現團員在水中優雅悠游的模樣。

『 遊戲 』
為了表現出組合的概念「與團員一起遊玩」而想到的。

『 拍照留念 』
想像以團員私下生活照作為設定及構圖的話，一定會很有趣。

使視覺形象具體化

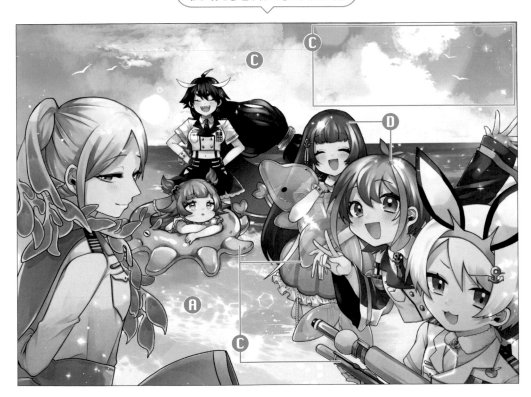

A 以大海為背景，在水平線到畫面前方加入藍色漸層色，呈現有深度感的插圖。

B 藉由描繪游泳圈、水槍等玩具，表現出在大海嬉戲的模樣。

C 以眩光來表現強烈陽光，以積雨雲來表現夏天。

D 藉由團員的視線及身體朝向畫面，表現出拍照的模樣。

Direction
方向

極富國際色彩的華麗偶像組合

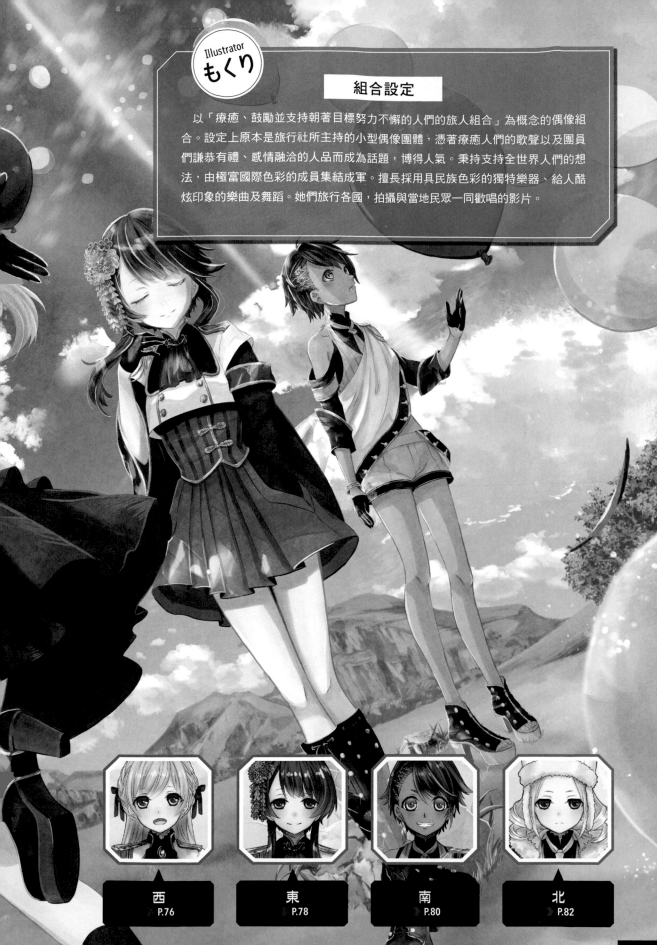

Illustrator
もくり

組合設定

以「療癒、鼓勵並支持朝著目標努力不懈的人們的旅人組合」為概念的偶像組合。設定上原本是旅行社所主持的小型偶像團體，憑著療癒人們的歌聲以及團員們謙恭有禮、感情融洽的人品而成為話題，博得人氣。秉持支持全世界人們的想法，由極富國際色彩的成員集結成軍。擅長採用具民族色彩的獨特樂器、給人酷炫印象的樂曲及舞蹈。她們旅行各國，拍攝與當地民眾一同歡唱的影片。

Direction

宛若歐洲公主般的外貌

西

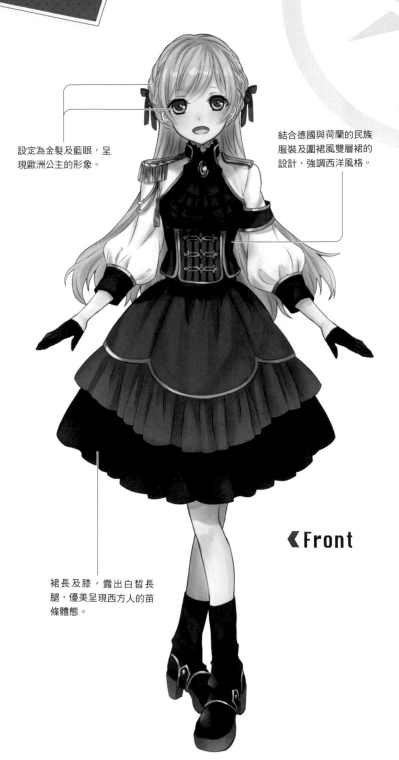

設定為金髮及藍眼，呈現歐洲公主的形象。

結合德國與荷蘭的民族服裝及圍裙風雙層裙的設計，強調西洋風格。

‹Front

裙長及膝，露出白皙長腿，優美呈現西方人的苗條體態。

主題印象

▶ 西方是日落的方位。

▶ 歐洲被稱作「西洋」。

▶ 西洋的公主總是穿著充滿褶邊的華麗禮服。

▶ 印象中西方人大多為金髮碧眼。

角色設定

如同歐洲（西洋）的公主般不諳世事，儀態端莊。個性相當落落大方，深受周遭人的喜愛。身為組合的隊長，關鍵時刻會挺身而出引領團員。

設計概念

身穿飾有褶邊且蓬鬆的華麗服裝，讓人聯想到歐洲（西洋）的公主。由於夕陽西沉，而以紅色為形象色。又分別在上半身及下半身加入白色與黑色，呈現太陽西沉後逐漸變暗的西方天空的印象。

Profile

阿莉西亞
Alicia

生 日	4月1日
身 高	160公分
特 技	裁縫（尤其是刺繡）

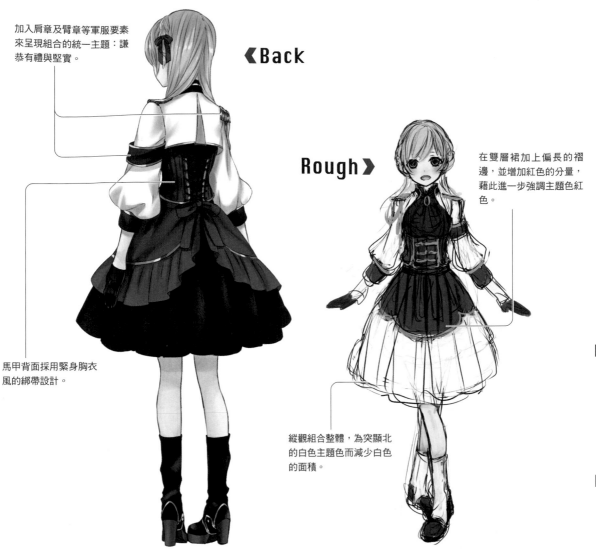

加入肩章及臂章等軍服要素來呈現組合的統一主題：謙恭有禮與堅實。

《Back

Rough》

在雙層裙加上偏長的褶邊，並增加紅色的分量，藉此進一步強調主題色紅色。

馬甲背面採用緊身胸衣風的綁帶設計。

縱觀組合整體，為突顯北的白色主題色而減少白色的面積。

讓角色更生動的表情與動作

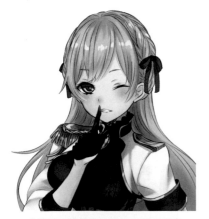

瞞著其他團員偷偷送出刺繡作禮物。

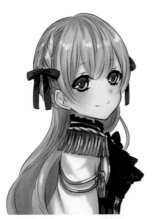

演唱會開幕前，回過頭看著信賴的團員時的表情。

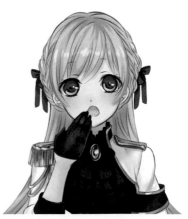

請教團員最新流行的資訊，感到大吃一驚。

Direction 方向

輔佐隊長的大和撫子

東

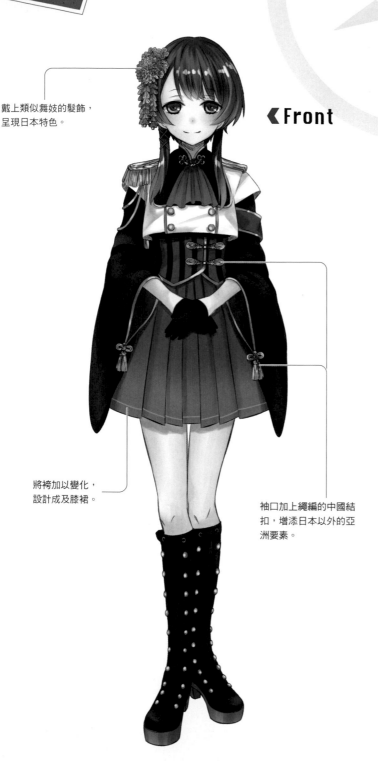

《Front

戴上類似舞妓的髮飾，呈現日本特色。

將袴加以變化，設計成及膝裙。

袖口加上繩編的中國結扣，增添日本以外的亞洲要素。

主題印象

▶ 東方是朝日升起的方位。

▶ 亞洲被稱作「東洋」。

▶ 東方女性以黑髮居多。

▶ 以旗袍和和服融合而成的傳統風服飾。

▶ 日本女性當中，長相清秀的美麗女性被稱作「大和撫子」。

角色設定

從旁輔佐隊長，個性相當能幹，能若無其事地整頓整個團隊。是位彬彬有禮，擅長照顧他人的大和撫子。個性認真，也有喜歡看別人搞笑的一面，看到南與北如同雙口相聲般的互動就會笑出來。

設計概念

太陽破曉時的天空為深藍色，因此使用藍色為主色。另一方面，也使用不少黑色來呈現大和撫子的沉穩。服裝為袴裝等，日本要素偏強，亦加入中國要素。

Profile

琴音
Kotone

生　日	11月3日
身　高	159公分
特　技	插花、茶道

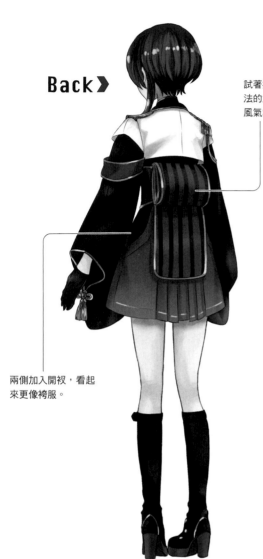

Back ❯

試著採用基本腰帶綁法的太鼓結,呈現和風氣氛。

兩側加入開衩,看起來更像袴服。

Rough ❯

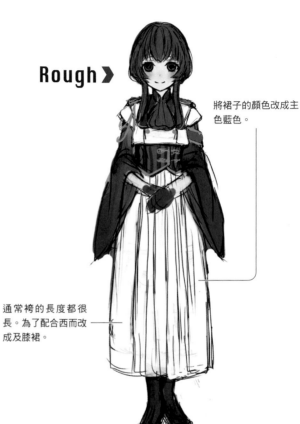

將裙子的顏色改成主色藍色。

通常袴的長度都很長。為了配合西而改成及膝裙。

讓角色更生動的表情與動作

在一旁溫暖守護其他團員嬉鬧的模樣。

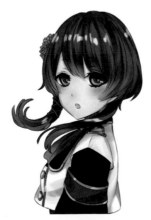

平時很可靠,突然被叫到時,一臉失神地回過頭。

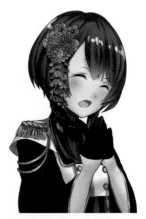

看著南與北有如雙人漫才般的互動時,在一旁竊笑的模樣。

Direction

如太陽般開朗有活力

南

《**Front**

以髮夾夾住瀏海，露出眼睛，更能呈現涼爽的氣氛。

其中一耳戴上紅白羽毛耳環，來襯托小麥色的肌膚。

外套是所有團員共通的服裝，改以印度的民族服裝紗麗的形式保留下來。

將鞋子改成涼鞋靴，呈現南國的開放感。

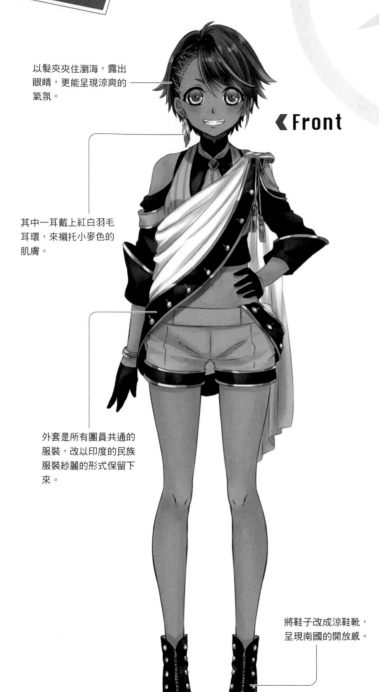

主題印象

▶ 給人溫暖的印象。
▶ 個性大而化之且樂天。
▶ 有許多色彩繽紛的鳥類棲息在此。
▶ 日光很強，太陽的存在感相當強烈。
▶ 穿著裸露部分較多且涼爽的服裝。

角色設定

個性宛如太陽般開朗有活力，是個重視夥伴的熱血女孩。運動神經是團員當中最出色的，擁有恰到好處的肌肉及健康的小麥色皮膚。與北的關係如同相聲組合般（南負責吐槽），總是一搭一唱。

設計概念

根據太陽的印象而以黃色為主色。身穿露臍服及短褲等裸露較多的服裝，呈現酷暑地區的特色。膚色設定為讓人聯想到日光浴的小麥色，髮型則是涼爽的短髮。

Profile

凱拉
Kaila

生 日	8月6日
身 高	167公分
特 技	各項運動

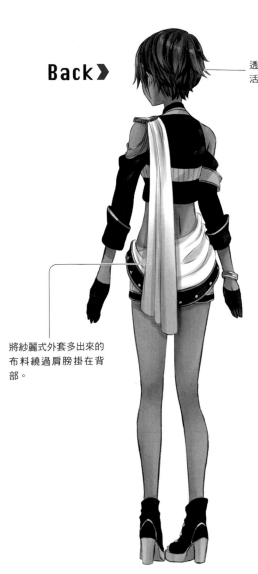

Back》

透過外翹的髮尾來表現
活力與活潑。

為襯托小麥色膚色及
更顯華麗，改成彩色
羽毛耳環。

《Rough

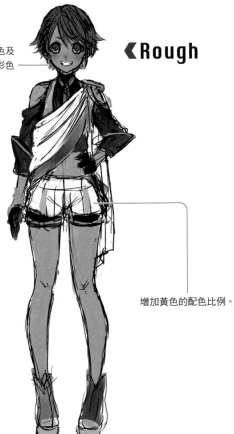

將紗麗式外套多出來的
布料繞過肩膀掛在背
部。

增加黃色的配色比例。

讓角色更生動的表情與動作

展露與好搭檔北成對的姿勢，炒熱演
唱會氣氛。

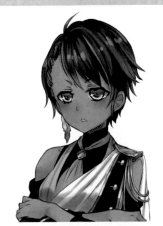

聽到有人說團員的壞話，露出憤怒不
悅的表情。

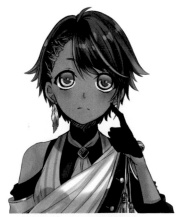

周遭人對她的吐槽反應平平，感到一
臉困擾。

冷酷又可愛的吉祥物

Direction

北

Front

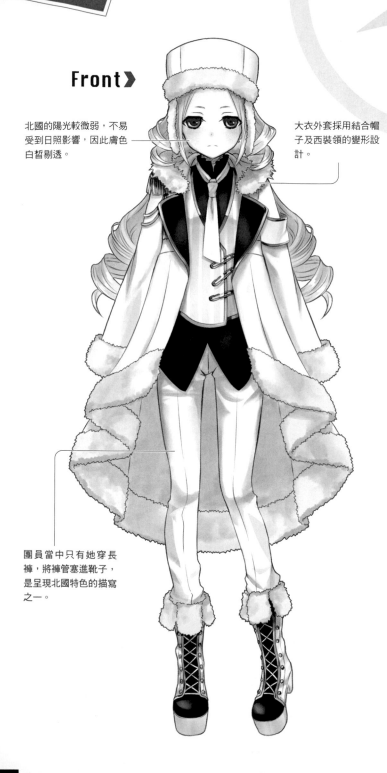

北國的陽光較微弱，不易
受到日照影響，因此膚色
白皙剔透。

大衣外套採用結合帽
子及西裝領的變形設
計。

團員當中只有她穿長
褲，將褲管塞進靴子，
是呈現北國特色的描寫
之一。

主題印象

▶北國給人寒冷的印象。

▶降雪很多。

▶為了防寒，服裝裸露部分較少，大
多人都穿著厚重衣物。

▶日照微弱。

▶膚色白皙者多。

角色設定

平時不多話，個性冷酷，讓人猜不透在
想什麼。雖然偶爾會說話帶刺，其實是
個相當可愛的人。與南有如雙口相聲般
一搭一唱，不過本人卻絲毫沒有搞笑的
意思（順帶一提她是負責裝傻）。

設計概念

北方給人降雪量多的印象，因此以白色
為主色。藉由外套內裡也鋪滿毛皮來呈
現北國（愛斯基摩人）的印象，並加入
黑色作為重點色來襯托白色。

Profile

艾娃
Eva

生 日	12月25日
身 高	154公分
特 技	不論在哪都能睡

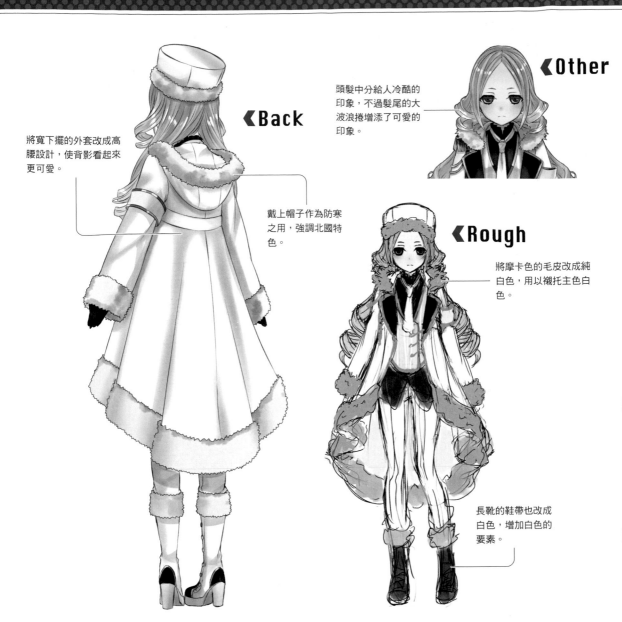

《**Other**

頭髮中分給人冷酷的印象，不過髮尾的大波浪捲增添了可愛的印象。

《**Back**

將寬下擺的外套改成高腰設計，使背影看起來更可愛。

戴上帽子作為防寒之用，強調北國特色。

《**Rough**

將摩卡色的毛皮改成純白色，用以襯托主色白色。

長靴的鞋帶也改成白色，增加白色的要素。

Unit
5
方位

讓角色更生動的表情與動作

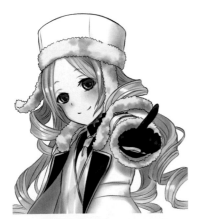

展露與好搭檔南成對的姿勢，炒熱演唱會氣氛。

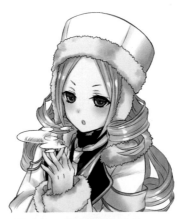

脫掉手套，呼氣溫暖凍僵的手。

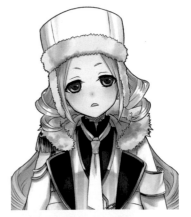

雖然被南吐槽了，卻一臉茫然地不知道為何被吐槽。

插圖繪製過程

方位組合的視覺形象（➡ P.74）是以水彩畫般的上色法為特徵。下面將按照
插畫繪製的順序，詳細介紹如何表現強烈陽光，以及以重複上色不畫輪廓線
的方式描繪岩場。

illustrator
もくり

作業環境
OS／Windows10
軟體／
CLIP STUDIO PAINT EX
繪圖板／
Wacom Intuos Pro L

① 畫草圖鞏固構想

先描繪人物的輪廓，決定配置及構圖，接著在人物輪廓上畫
線稿的骨架。使用〔特殊尺規（透視）〕從消失點拉線，確
認整體平衡。

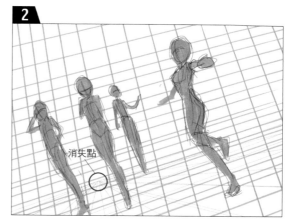

消失點

使用〔特殊尺規（透視）〕增加線條來確認遠近感。另外，
這幅插圖是採用三點透視所繪製，另外2個消失點位於視角
外。

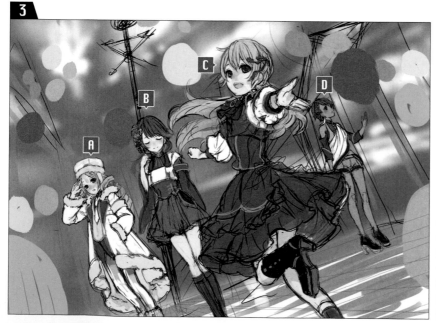

A　B　C　D

一邊上色並更改角色的配置，
一邊描繪背景，藉以鞏固草圖
的細節部分。因為題材是方
位，當初原本預定描繪匯集
許多道路的十字路口及如同希
臘遺跡般的白色石造建築為背
景。

4

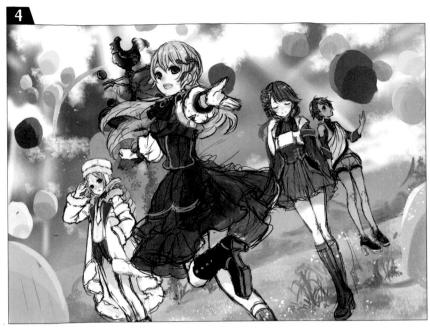

角色人物是基於位於各方位的國家之文化所設計,為避免偏向某特定國家,因此將背景改成草原。上色的同時也要畫上亮光及陰影,奠定完成圖的構想。

② 描人物線稿及決定造型

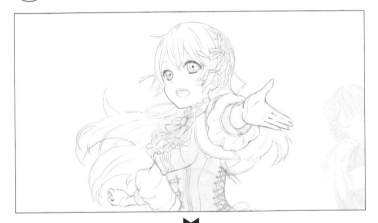

⬇

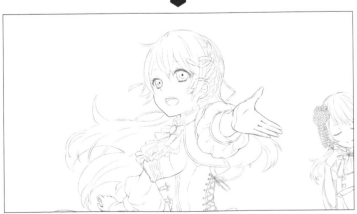

將彩色草稿調淡開始描線稿。採用人物及背景分開描線的方式,這裡先描人物線條。描線的同時,也要確認有無漏畫衣服的鈕扣及花樣等細節。

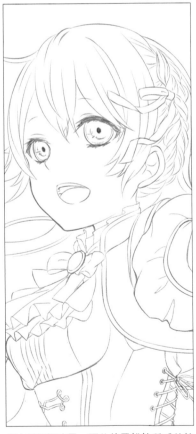

個人偏好類比風,因此使用鉛筆質感的筆觸,為避免輪廓線顯得突兀而使用深棕色線條描線。

③ 上色，並避免漏塗

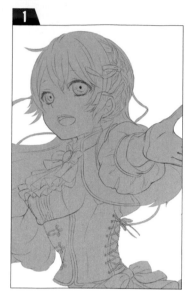

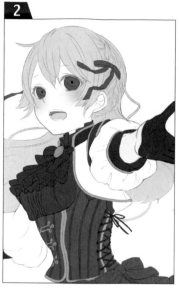

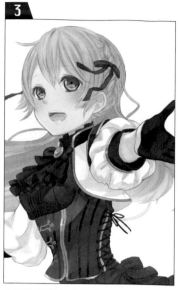

首先在欲上色部分塗上灰色。這麼一來，如有漏塗會比較容易發現。

每個部位都要各自開圖層上底色。不需描輪廓線的服裝圖案等則在這個階段描繪。

分別在混合模式設定為〔色彩增值〕以及〔線性加亮〕的圖層畫陰影及塗光澤。使用水彩畫法營造出類比感。

❗ 眼睛的畫法

先在線稿上描繪瞳孔位置及虹膜的放射狀紋理，再塗上藍色作為底色。

描繪映在瞳孔的光線。藉由沿著虹膜描繪光線來表現渾圓的瞳孔。

由於預定在最後畫出彩虹光來表現陽光的光輝，因此先描繪映在眼中的彩虹倒影。

上眼白並描繪落在眼睛的陰影，呈現出瞳孔的立體感。之後再描繪瞳孔的陰影。

為了讓輪廓線與眼睛融合，將瞳孔的線稿線條改成深藍色，並以線條畫出瞳孔部分的陰影。

眼睛完成。

④ 用光與影來表現陽光的耀眼

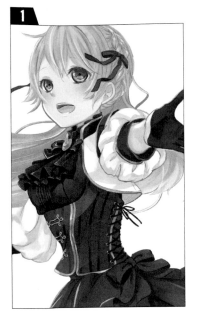

用多彩顏色畫輪廓線，藉以表現陽光的光輝。為避免與背景天空同化，在靠輪廓線的內側用藍色畫輪廓線。

在混合模式設定為〔線性加亮〕的圖層使用可畫多彩顏色的筆刷描繪，藉由色彩繽紛的高光來表現陽光。

由於太陽位在 **C** 頭上的後方，形成逆光，因此在 **C** 整體加上一層薄薄的暗色來表現陰影。

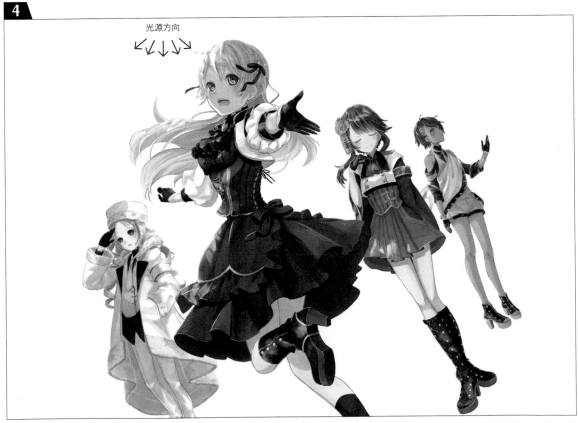

光源方向

全員上色完成。預設光源位在 **C** 頭上的後方，考慮到光線呈放射狀照耀來進行描繪。**C** 既是隊長也是本圖的主角，因此在她身上多加點彩色高光，使之顯眼。

⑤ 不畫輪廓線直接畫背景，使之融合

僅描風向儀及氣球的線條，與人物一樣按照上底色➔上色➔描繪亮光與陰影的順序完成。為避免其餘部分比角色顯眼，因此不畫輪廓線直接描繪。

先針對描線部分上色。像是風向儀下方部分等，以及加入角色後被擋住的部分都要仔細描繪，以便確認透視線。

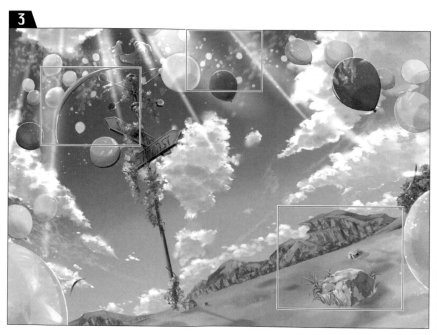

背景描繪完成。運用3點透視法呈現傾斜的構圖，使藍天占整個畫面約5分之4，表現出不論哪裡都能前往的爽快感以及世界之寬廣。

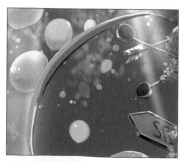

畫上隨風飛舞的樹葉，使整體呈現涼爽的感覺。畫面上也呈現出動感。

為呈現天空的高度，使插圖更顯動感，增加了飛得高遠的小氣球。

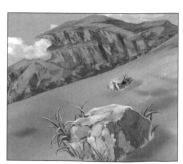

特地不畫道路，改畫寬廣的草原，藉此傳達不論哪裡都能去的訊息。

❗ 岩石的畫法

1
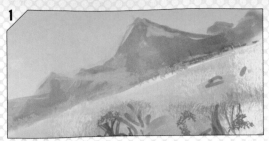
這次岩場的部分不描線，採用彩色草稿階段上色後決定形狀的草圖。

2
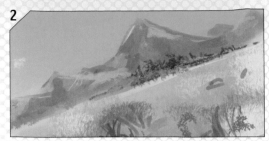
由於背景為藍天，於是將岩場的顏色改成紅褐色，改成赤土岩場，以免被背景埋沒。

3

描繪岩場上的青草，如同油畫般以重複上色的方式，邊更改岩場的形狀邊進行調整。

4

加畫細節，調整形狀。最好保留畫筆筆觸，比較能表現出距離遙遠。

5

在混合模式設定為〔色彩增值〕的圖層上畫陰影，表現岩石的凹凸感，呈現出立體感及遠近感。

6

在岩石與岩石之間加入薄薄一層藍色，表現岩石之間的距離感。如此更能呈現出自然的遠近感。

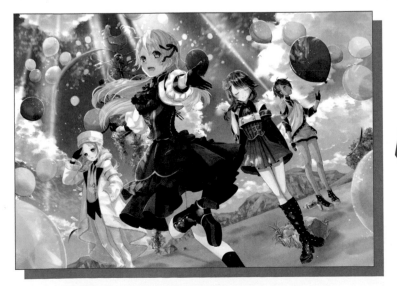

完成！

我在畫背景時不會顯示角色，不過會偶爾顯示一下確認畫面的平衡後才進行作業，因此最後只做了些微調整。將人物插圖疊在背景之上，調整對比使兩者融合後，便大功告成。

Sinfonia 交響樂

Illustrator
もくり

組合設定

以「如花卉般為生活傳遞色彩與療癒的偶像」為概念的偶像組合。團員各自經營花店，為了向大眾介紹花卉的美好而展開活動。其演唱會所採用的表演方式及粉絲服務都與花卉有關，像是灑下與樂曲相關之花語的花瓣、演唱會結束後發給每位粉絲一支蘊含團員由衷感謝的花朵等。團員會到彼此的花店幫忙，也會上傳照顧花卉的影片。使用各團員的代表花製成的官方香水商品大受歡迎。

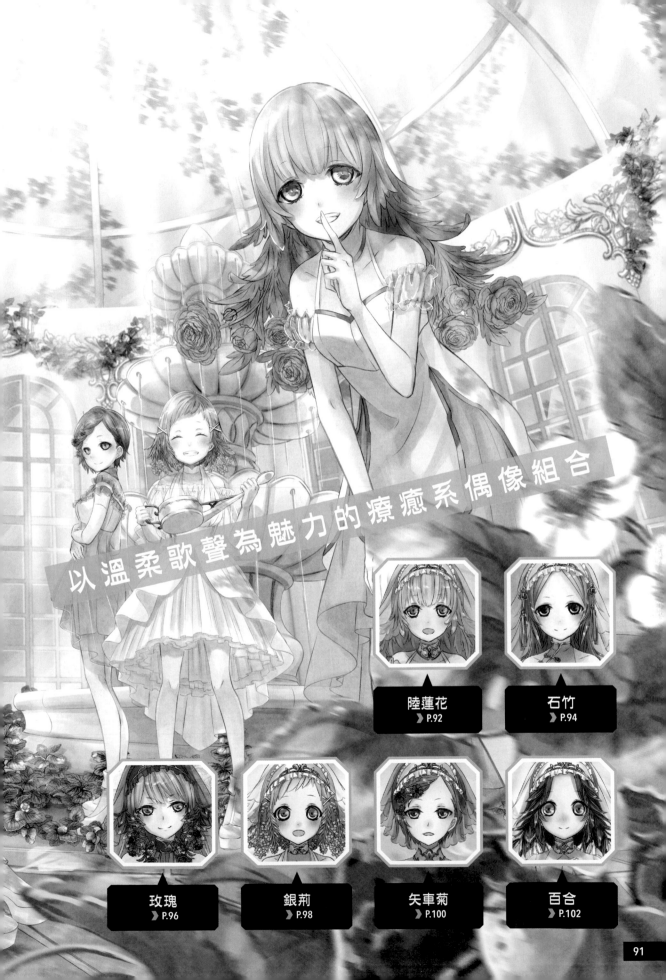

以溫柔歌聲為魅力的療癒系偶像組合

陸蓮花
▶ P.92

石竹
▶ P.94

玫瑰
▶ P.96

銀荊
▶ P.98

矢車菊
▶ P.100

百合
▶ P.102

華麗開朗的偶像組合隊長

Sinfonia

陸蓮花

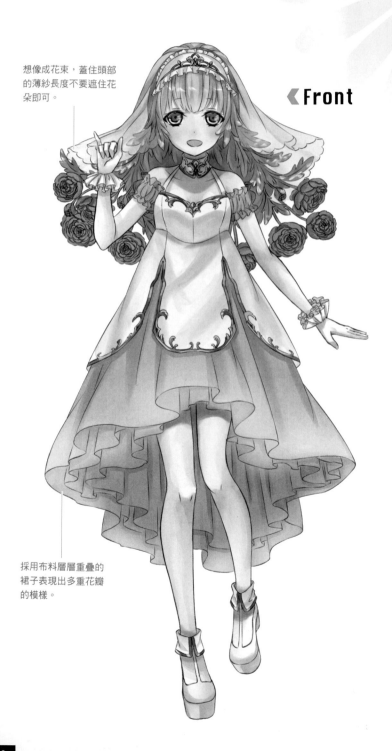

想像成花束，蓋住頭部的薄紗長度不要遮住花朵即可。

《Front

採用布料層層重疊的裙子表現出多重花瓣的模樣。

主題印象

▶原產地為西亞、地中海沿岸及歐洲東南部。

▶別名「毛茛（buttercup）」。

▶花語是「令人愉快的魅力」。

▶常用作婚禮捧花的花材。

▶英文名稱的由來（Ranunculus）是因為葉子形狀形似蛙腳的緣故。

角色設定

由於陸蓮花常用作婚禮捧花的花材，形象非常符合，加上花語是「令人愉快的魅力」，因此將角色設定為華麗的偶像組合隊長。個性率直充滿活力，偶爾會惡作劇。

設計概念

根據可愛的粉紅花色，決定以粉紅色為主題色。服裝採高腰裁片，輪廓帶有蓬鬆感，如同日本童裝品牌BABY DOLL般具少女色彩又可愛的設計。

Profile

夏洛特
Charlotte

生 日 5月12日

身 高 154公分

特 技 對流行很敏感

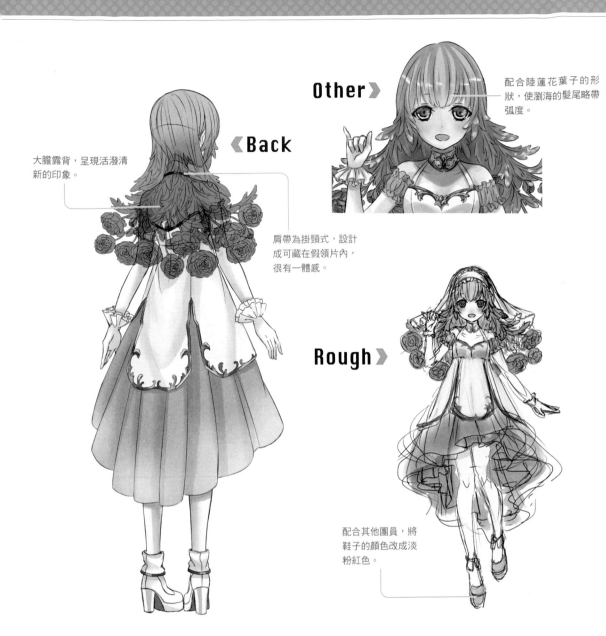

Other》

配合陸蓮花葉子的形狀，使瀏海的髮尾略帶弧度。

《Back

大膽露背，呈現活潑清新的印象。

肩帶為掛頸式，設計成可藏在假領片內，很有一體感。

Rough》

配合其他團員，將鞋子的顏色改成淡粉紅色。

讓角色更生動的表情與動作

為了世界和平及眾人的幸福而祈禱的模樣。

抬頭看著尊敬的團員，露出一臉害羞的模樣。

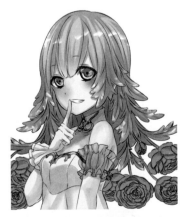

在演唱會的個人談話時間，眨眼對歌迷說：「剛剛說的話要保密喔。」

Sinfonia

純潔而成熟的「大和撫子」

石竹

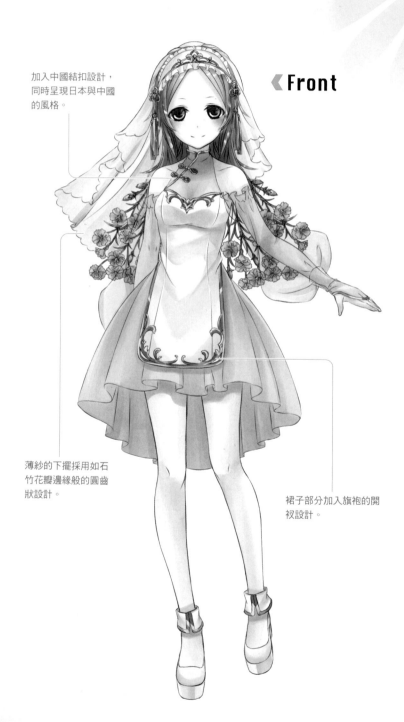

加入中國結扣設計，
同時呈現日本與中國
的風格。

《**Front**

薄紗的下擺採用如石
竹花瓣邊緣般的圓齒
狀設計。

裙子部分加入旗袍的開
衩設計。

主題印象

▶ 原產地為東亞、歐洲、北美等。
▶ 花語是「純愛」、「貞節」、「大膽」。
▶「大和撫子」是日本女性的代名詞。

角色設定

根據「大和撫子」一詞，將角色設定為
態度溫和且端莊。與男性面對面說話時
會感到害羞，但有時也會說出大膽的言
詞。喜歡讀書。

設計概念

以給人沉穩成熟的印象，讓人聯想到石
竹花花色的紫色為主色。由於石竹花相
當嬌小，角色也設定為個頭嬌小，一方
面流露稚嫩感，一方面則以透明雪紡紗
及露肩等設計呈現成熟的氣氛。

Profile

紫苑
Shion

生 日	10月6日
身 高	153公分
特 技	讀書

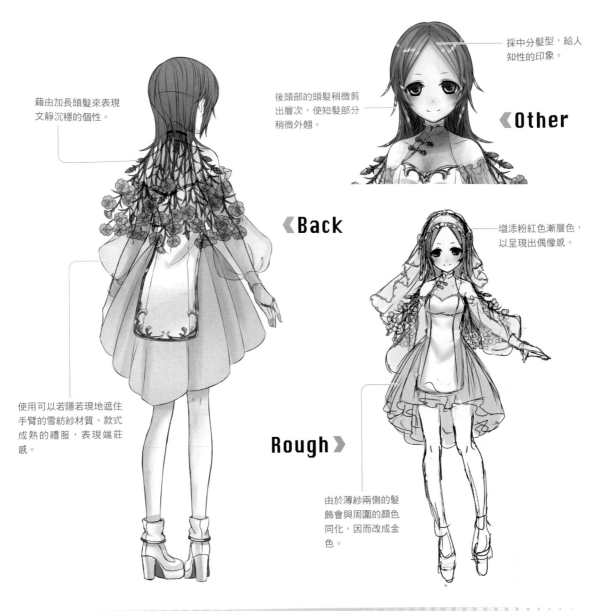

採中分髮型，給人知性的印象。

後頭部的頭髮稍微剪出層次，使短髮部分稍微外翹。

《Other

藉由加長頭髮來表現文靜沉穩的個性。

《Back

增添粉紅色漸層色，以呈現出偶像感。

使用可以若隱若現地遮住手臂的雪紡紗材質、款式成熟的禮服，表現端莊感。

Rough》

由於薄紗兩側的髮飾會與周圍的顏色同化，因而改成金色。

讓角色更生動的表情與動作

正式開演前，靜靜祈禱演唱會成功的模樣。

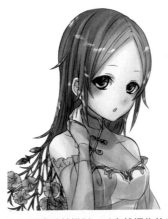

正在讀書時被搭話，以突然愣住的感覺回過頭。

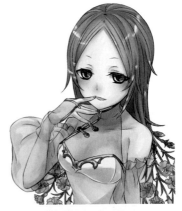

端莊地遮住嘴巴竊笑的模樣。

Sinfonia

高貴美麗的「愛」之偶像

玫 瑰

Front ▶

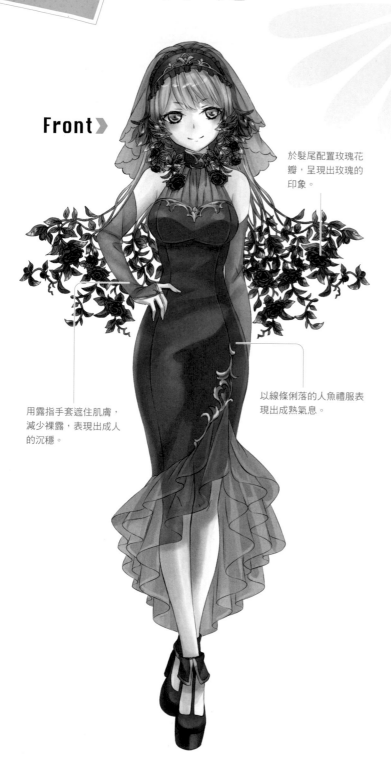

於髮尾配置玫瑰花瓣，呈現出玫瑰的印象。

用露指手套遮住肌膚，減少裸露，表現出成人的沉穩。

以線條俐落的人魚禮服表現出成熟氣息。

主題印象

▶ 原產地位於北半球溫帶地區（歐洲～日本）。

▶ 紅色玫瑰的花語是「愛」、「我愛你」、「熱烈的戀愛」。

▶ 因國而異，也被稱為「花中女王」。

角色設定

因素有「花中女王」之稱，將角色設定為個性傲慢的千金小姐。看似難以接近，不過玫瑰的花語是「愛」，因此會對團員與歌迷投以溫暖的目光。另外基於玫瑰的花語「熱烈的戀愛」，也加上背地裡相當努力的設定。

設計概念

因為是紅玫瑰，而將主色設定成紅色。角色設定為有些嚴厲的成人大小姐類型，因此整體採用緊身造型，展現輪廓線條。腰部以下則採用類似玫瑰花蕾的型態。

Profile

佛蘿倫斯
Florence

生 日	9月3日
身 高	163公分
特 技	西洋劍

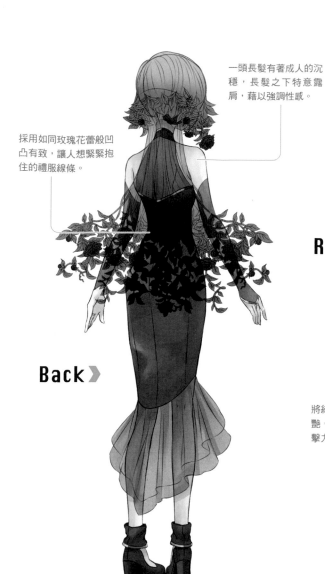

採用如同玫瑰花蕾般凹凸有致，讓人想緊緊抱住的禮服線條。

一頭長髮有著成人的沉穩，長髮之下特意露肩，藉以強調性感。

Back▶

◀**Other**

髮尾以千金小姐般的捲髮營造蓬鬆感，呈現豪華的感覺。

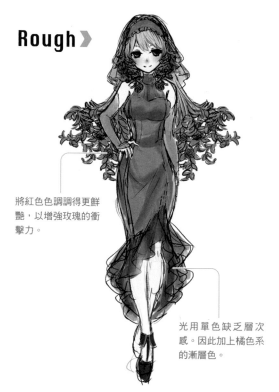

Rough▶

將紅色色調調得更鮮艷，以增強玫瑰的衝擊力。

光用單色缺乏層次感。因此加上橘色系的漸層色。

Unit
6
花

讓角色更生動的表情與動作

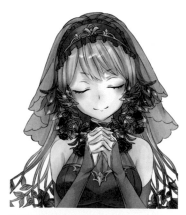

祈禱全世界的人們能與所愛的人抓住幸福。

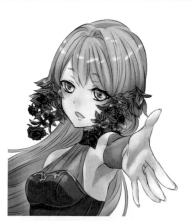

在演唱會上對歌迷露出溫柔笑容。

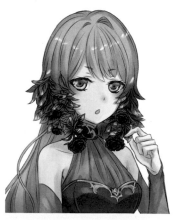

因為待機時間太長感到無聊時的表情。

Sinfonia

擁有讓周遭人備感溫暖的包容力

銀荊

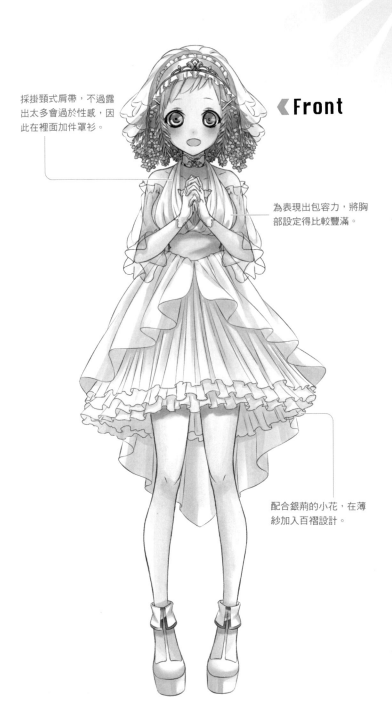

採掛頸式肩帶,不過露出太多會過於性感,因此在裡面加件罩衫。

為表現出包容力,將胸部設定得比較豐滿。

配合銀荊的小花,在薄紗加入百褶設計。

主題印象

▶ 原產地為澳洲。

▶ 花語是「友情」、「祕密的愛」、「優雅」。

▶ 在義大利３月８日為「銀荊日」,有男性送女性銀荊花表達感謝的習俗。

角色設定

根據銀荊的黃色花朵及花語「友情」的印象,將角色設定為能溫暖包容周遭的人,個性沉穩。相當重視夥伴,每逢紀念日不忘送禮。另外,也會對人露出太陽般純真無邪的笑容。

設計概念

主色設定為由讓人聯想到銀荊花的黃色。包容力讓人聯想到女神,因此以希臘神話中常出現的垂綴設計禮服為基底,加入蓬鬆的輪廓線條,給人可愛的印象。

Profile

奧莉維雅
Olivia

生 日	3月8日
身 高	149公分
特 技	與植物說話

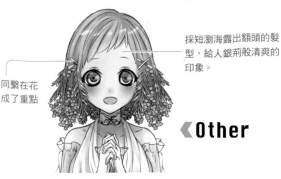

Back〉

夾在左右兩側如同繫在花
束上的十字髮夾成了重點
設計。

採短瀏海露出額頭的髮
型,給人銀荊般清爽的
印象。

〉**Other**

Rough〉

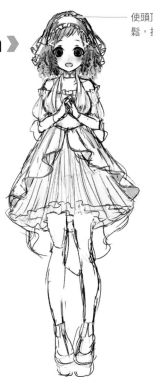

使頭頂的薄紗更蓬
鬆,提升飄逸感。

意識到銀荊的小小花
瓣,在肩口及袖口加入
褶皺(使用彈力繩做出
皺褶的狀態)設計。

Unit
6
花

讓角色更生動的表情與動作

祈禱至今遇見的所有朋友都能獲得幸
福。

優雅高尚的笑容,讓人聯想到銀荊的
花語「優雅」。

送禮給團員,看到她們高興的模樣,
自己也不禁微笑。

Sinfonia

以中性美為賣點的冷酷角色

矢車菊

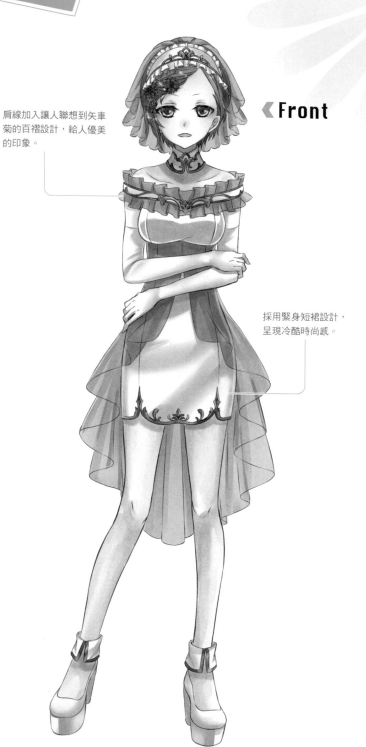

肩線加入讓人聯想到矢車菊的百褶設計，給人優美的印象。

《 Front

採用緊身短裙設計，呈現冷酷時尚感。

主題印象

▶ 原產地為歐洲。

▶ 花語是「纖細」、「優美」、「幸福」、「感謝」等。

▶ 亦有白色矢車菊。

▶ 最高級的藍寶石色調稱作「矢車菊藍」。

角色設定

矢車菊的花色紫中帶藍，因而將角色設定為氣質莊重，個性冷酷，也有若有似無地顧慮對方及溫柔的一面。不僅相當知性，運動神經也出色，文武雙全。對團員而言是相當可靠的夥伴。

設計概念

矢車菊的花瓣如劍般尖銳凜然，因而設定為具備女性特有帥氣的角色，有著兼具優雅的中性外貌。光用紫色會顯得甜美，因此以白色加以收斂。

Profile

葛蕾絲
Grace

生　日	6月24日
身　高	165公分
特　技	玩撲克牌

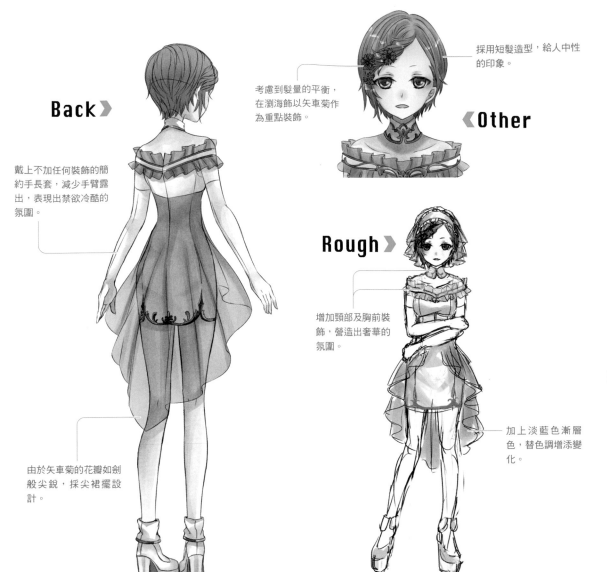

Back

戴上不加任何裝飾的簡約手長套，減少手臂露出，表現出禁欲冷酷的氛圍。

採用短髮造型，給人中性的印象。

考慮到髮量的平衡，在瀏海飾以矢車菊作為重點裝飾。

Other

Rough

增加頸部及胸前裝飾，營造出奢華的氛圍。

由於矢車菊的花瓣如劍般尖銳，採尖裙擺設計。

加上淡藍色漸層色，替色調增添變化。

讓角色更生動的表情與動作

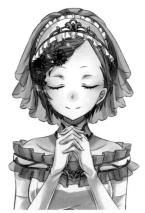

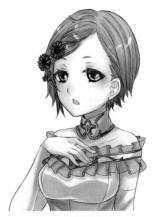

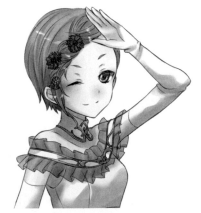

向上帝感謝每天過得健康幸福的模樣。

演唱會結束後鬆了一口氣，讓人感覺到與舞台上的落差。

露出惡作劇般眨眼的表情與粉絲交流。

充滿慈愛與氣質的聖母角色

百合

採高腰設計，以約克帶為裁片抑制腰部周圍的蓬鬆感，呈現優雅的感覺。

《**Front**

手上戴著白手套，呈現文雅氣質。

裙擺仿效百合花瓣，外側加上波浪設計。

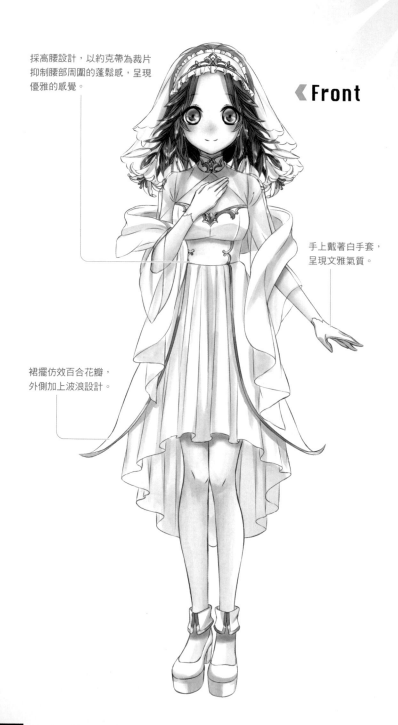

主題印象

▶ 原產地為歐洲、日本等。

▶ 花語是「純粹」、「威嚴」、「純潔」。

▶ 顏色隨品種不同而異，有白、黃、紅等。

▶ 白百合是聖母瑪利亞的象徵，又被稱作「聖母百合」。

角色設定

基於花語「純粹」，將角色設定為低調穩重的個性。由於白百合又名「聖母百合」，因此被歌迷及團員稱作「聖母」。個性穩重，有著賢明的判斷力，受到團員的尊敬。

設計概念

白百合是聖母瑪利亞的象徵，基於花語「純粹」，將白色設定為主色。為呈現清純的印象，禮服避免使用華美的裝飾，僅加上垂綴及皺褶設計完成簡約的服裝。

Profile

亞美莉雅
Amelia

生 日	7月7日
身 高	150公分
特 技	塔羅牌占卜

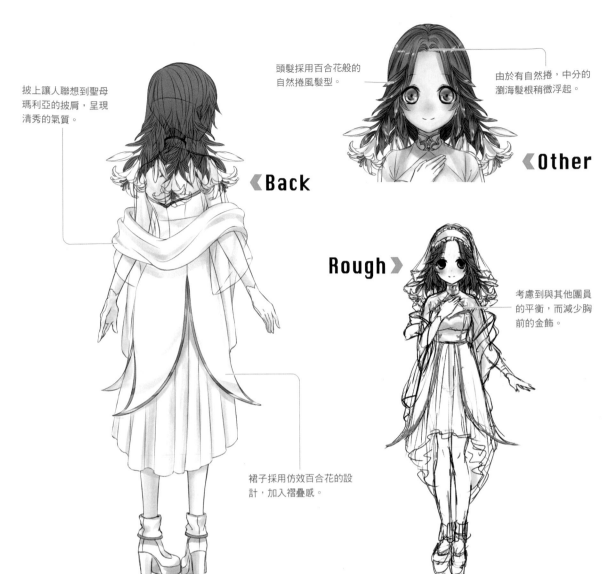

披上讓人聯想到聖母瑪利亞的披肩，呈現清秀的氣質。

頭髮採用百合花般的自然捲風髮型。

由於有自然捲，中分的瀏海髮根稍微浮起。

《Back

《Other

Rough》

考慮到與其他團員的平衡，而減少胸前的金飾。

裙子採用仿效百合花的設計，加入褶疊感。

讓角色更生動的表情與動作

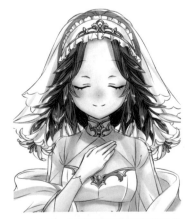

演唱會前，為了團員及歌迷祈禱的模樣。

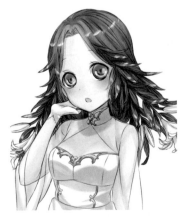

發愣時被人搭話，看向對方時的表情。

抬頭仰望的視線讓人感受到溫柔氣質。

組合 **6** 花

插圖繪製過程

花組合的視覺形象（➡ P.90）的特徵，在於描繪細緻的背景建築物，以及色塊不均的COPIC麥克筆風上色法。到描線稿為止的步驟與方位組合（➡ P.85）一樣。

illustrator
もくり

作業環境
OS／Windows 10
軟體／
CLIP STUDIO PAINT EX
繪圖板／
Wacom Intuos Pro L

① 畫草圖鞏固構想

1

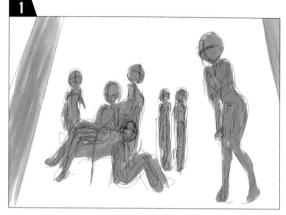

先勾勒人物輪廓，決定形狀與配置。接著使用〔特殊尺規（透視）〕畫透視線作為遠近感的基準。該如何配置構圖讓人相當煩惱，因此在這個階段角色有7人。

！ 備案

使用俯瞰視角的話，裙子的幅度會遮住腿部，使角色顯得臃腫，於是放棄。

採正面構圖不僅顯得老套，位於書本左右對頁之間的角色也會重疊，於是放棄。

2

比起角色，先考慮背景。畫複雜的建築物時可使用便利的3D物件當作骨架。我用的是在網路上購買的素材。

3

顯示①－**1**所畫的透視線，以此為基準來調整3D物件的傾斜度。不用完全一致，只需調整到大概一致即可。

摹寫3D物件。雖可以使用3D物件的功能抽出線稿，不過線條會顯得死板，因此特地採用手繪方式描線。

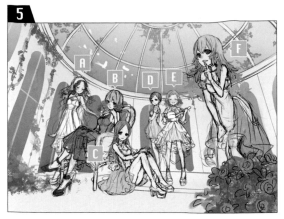

在背景之上顯示角色，一邊上色一邊描繪細節部分，構思整體畫面。7人當中，由於站在藤椅後方的角色幾乎整個人被遮住，因此消掉，改成6個人。

Ⓐ、Ⓓ、Ⓔ的頭部位在屋頂與牆壁的交界，使天花板看起來較矮，室內也顯得狹窄，因此調高了牆壁高度。之後再描繪光線及常春藤。

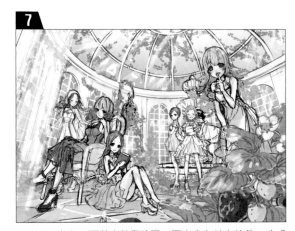

再度顯示角色，調整姿勢與位置。原本畫在前方的花，改成以紅色為重點色的草莓，為表現出植物的新鮮，又加上噴水池及瀑布。

② 仔細描線稿，讓線稿更好看

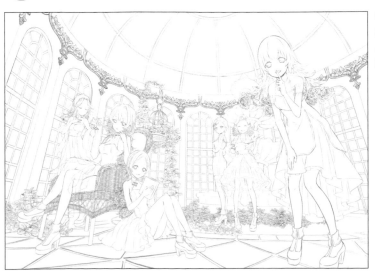

根據彩色草稿描線稿。為了與方位組合（➡ P.85）有所區別，決定在花組合採用活用線稿上色的方式，諸如藤椅及常春藤等細節相當重要的物件就要詳細描線。

關於多次使用的裝飾及窗戶，可將每個配件描線稿，然後複製貼上。

③ 使用自動選擇一口氣上色

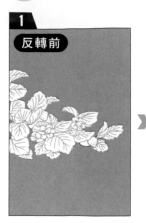

反轉前　反轉後

使用〔自動選擇〕工具來分色。線稿較細的部分建議使用下列方法：即選擇輪廓線外側，點擊〔反轉選擇〕後就變成選取輪廓線內側，即可快速上色。

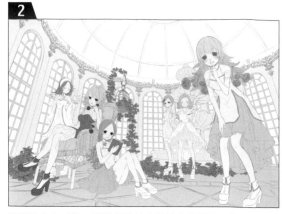

整體分色完成了。描繪部分較多的地方使用③－1的方法，其餘則使用一般的選擇範圍方法，分開使用不同分色法就能縮短時間。

④ 採用COPIC麥克筆風重複上色

為表現出植物的特色，這次使用的是COPIC麥克筆風色塊不均的上色法。在淡色慢慢疊上深色。

在上好底色的頭髮疊上略深的咖啡色。將顏色的交界模糊融合，製造色彩不均的效果。

在頭髮疊上一層淡綠色，使頭髮看起來像植物。上色時髮尾不要全部塗滿，留下未塗部分。

由於預定在最後在插圖畫上彩虹來表現陽光，所以先上色。

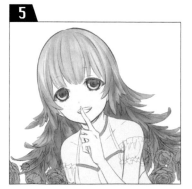

疊上一層略深的綠色。這樣④－3的未塗部分就會出現色彩不均，呈現出自然物般色彩不均的感覺。

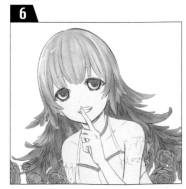

使用白色加上高光。不使用混合模式設定為〔線性加亮〕的圖層，藉此呈現出具類比感白色的氛圍。

! **透明素材的畫法**

1

透明部分留到最後才上色，以免蓋住底下的顏色與線條。首先塗一層薄薄的底色。

2

接著分別以同色系的深色及淡色塗陰影及明亮部分。塗深色時注意別蓋住底下的顏色及線條。

3

線稿顏色也改成同色系色，看起來更有透明感，再用白色疊在線稿上畫高光。

7

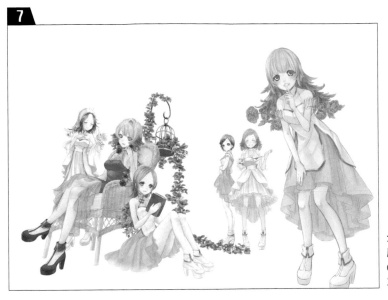

全員都上色完成。為了讓整體顏色融合，肌膚與服裝等頭髮以外的部分同樣以COPIC麥克筆風上色法上色，即先塗淺色再慢慢疊上深色。

⑤ **一邊描繪無輪廓線部分，一邊塗背景**

1

這是將角色設定為非顯示，僅顯示背景的底色插圖。位在牆壁與地板交界的常春藤預定之後再以複製貼上的方式增加，這時還沒開始畫。

2

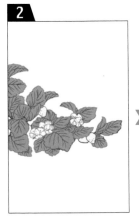

植物上色。由於植物的底色都是塗綠色，因此重新分色，花是白色，草莓則是奶油色。接著用COPIC麥克筆風上色法上色，呈現自然物特有的不對稱。

3

為了更自然表現出無形的水,特意不畫輪廓線直接描繪噴水池的水柱。以水藍色斷斷續續地畫線條,深水藍色畫陰影,白色則是畫高光。

4

常春藤、噴水池及建築物上色完成。畫常春藤時,先畫好一定程度的叢塊並上色,再複製貼上就能節省作業時間。比方說上圖的常春藤經反轉之後就變成下圖了。

5

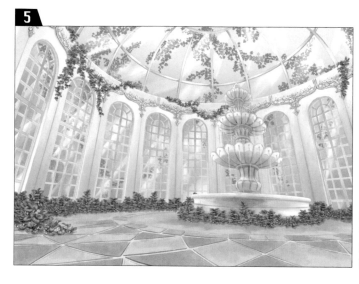

接著替建築物外的天空上色,並描繪常春藤。因預設光源恰巧位於噴水池的正上方,所以由右上往左下描繪光線。

⑥ 描繪亮光及陰影,使角色與背景融合

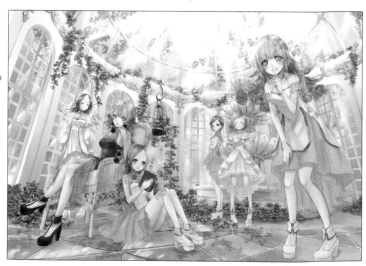

將角色顯示在背景之上。一邊考慮光源位置,一邊在角色及背景上方描繪光線及陰影。這樣就能讓背景與角色融合。考慮到攀爬在天花板玻璃上的常春藤,在地板畫上常春藤的陰影。

⑦ 描繪前方的草莓與瀑布並潤飾

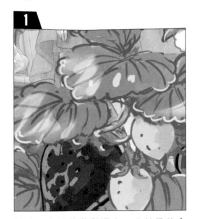

1

描繪前方的草莓與瀑布。由於最後會加上模糊效果，為節省時間而省略輪廓線，直接挪用彩色草稿。

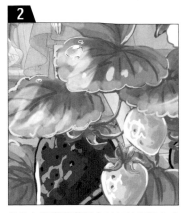

2

首先在草莓的草圖上以無輪廓線方式重複上色。並加上水滴，呈現鮮嫩欲滴的感覺。

3

由於焦點集中在角色上，因此加強前景的草莓的模糊效果。

4

瀑布同樣也是挪用彩色草稿。瀑布也是屬於透明素材（➡ P.107），為了能看見背景的顏色而放到最後再上色。

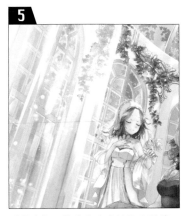

5

重疊上色。筆直畫出水流的交界線，藉以表現出氣勢磅礴垂直落下的瀑布。

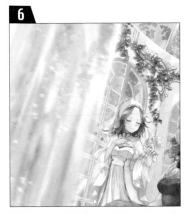

6

與⑦−**3**一樣加入模糊效果，糊化到能看出所畫的白色水花即可。

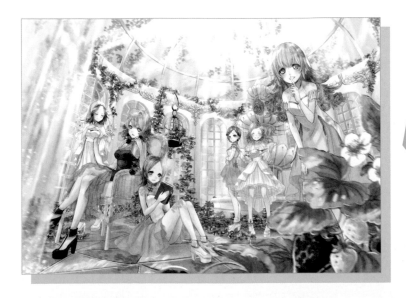

完成！

將整體調淡，強調葉子的翠綠，以光線的強度來表現整體模糊的模樣及植物的強韌。藉由清晰呈現畫面深處葉子的翠綠，相對地就會強調前方的草莓與瀑布的模糊程度，更能呈現景深，這樣便大功告成了。

決定 視覺印象 的過程

Illustrator／もくり

Unit 5 方位

下筆前先思考 關鍵字

『 風向儀 』

有可指示方向、有設計感的風向儀，可用來表現方位這個主題。

『 指引 』

方位是引導人們的指標，因此考慮加入邀請觀眾的姿勢。

『 無限寬廣的地平線 』

傳達「憑藉方向就能前往任何地方」的訊息。

『 踏上旅程 』

印象中方位常用於旅行，因此想要表現踏上旅程的瞬間高興的心情。

使視覺形象 具體化

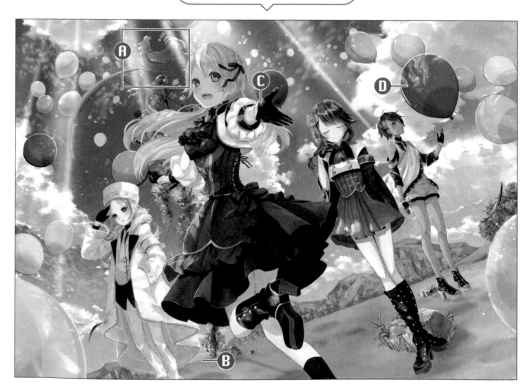

Ⓐ 將風向儀配置在團員的後方，上面爬滿了常春藤，藉以融入自然豐富的背景。

Ⓑ 極端強調景深，使地平線看起來顯得遙遠。

Ⓒ 使隊長西向眼前的觀眾伸出手，做出牽手的邀請姿勢。

Ⓓ 畫上許多色彩繽紛的氣球，表現出愉快的氣氛及慶祝踏上旅程的模樣。

方位組合給人旅行的印象，因此以室外為舞台，設計成充滿開放感的插圖。花組合則原本想設計成在室內百花環繞的插圖，但一直想不出構圖，最後決定以溫室為舞台。

下筆前先思考關鍵字

『水與太陽』

因為豐沛的水及陽光是植物在生存上不可獲缺的要素。

『溫室』

打算以室內的閑靜場所為舞台，栽培植物的溫室便成了最合適的場所。

『有多扇窗戶的建築物』

由於看到花就想到新娘，進而聯想到教會，因此原先構想以擁有多扇窗戶的教會風石造建築為舞台。

『花』

原先想畫出百花環繞，具備花組合特色的華麗插圖。

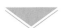

使視覺形象具體化

Ⓐ 藉由描繪水質清澈透明的瀑布及從天花板灑下放射狀的光線來表現陽光。

Ⓑ 採溫室風設計，因此設計成擁有多扇玻璃窗、陽光充裕採光佳的構造。

Ⓒ 周圍設置了如同花窗玻璃般，上方為拱形且細長的尖拱窗戶，以強調教會風格。

Ⓓ 以花語為「尊重與愛情」，象徵組合的關係性的草莓替整體畫龍點睛。

WILD POKER
狂野撲克

Illustrator もくり

組合設定

這是以「提供華麗刺激的娛樂」為概念的偶像組合。由在賭場工作的5位發牌員組成，整體上醞釀出年齡層偏高的成人氣圍。正因團員是擅長發牌的發牌員，才能舉行魔術與遊戲性交織的演唱會，有時也會與粉絲對戰。另外，團員各自穿上以「愛麗絲夢遊仙境」登場人物為形象的服裝。過著白天進行偶像活動，夜晚是發牌員的忙碌生活。

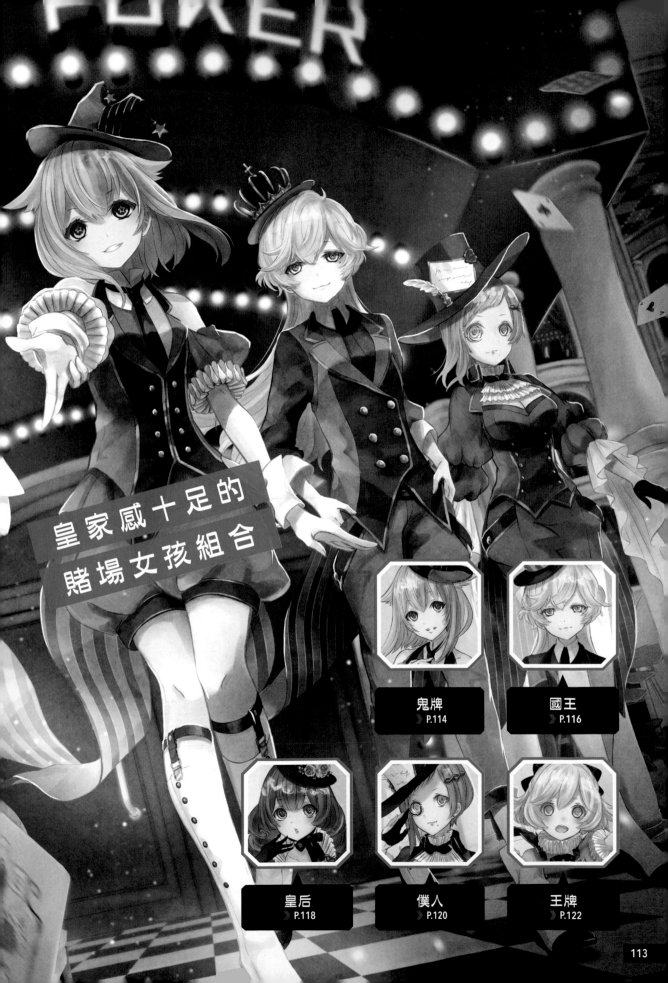

皇家感十足的
賭場女孩組合

鬼牌
>> P.114

國王
>> P.116

皇后
>> P.118

僕人
>> P.120

王牌
>> P.122

WILD POKER

充滿謎團的組合隊長

鬼牌

讓人聯想到笑臉貓，貓耳風自然捲的髮型設計。

頭上戴著結合小丑的帽子及大禮帽設計的迷你帽。

《Front

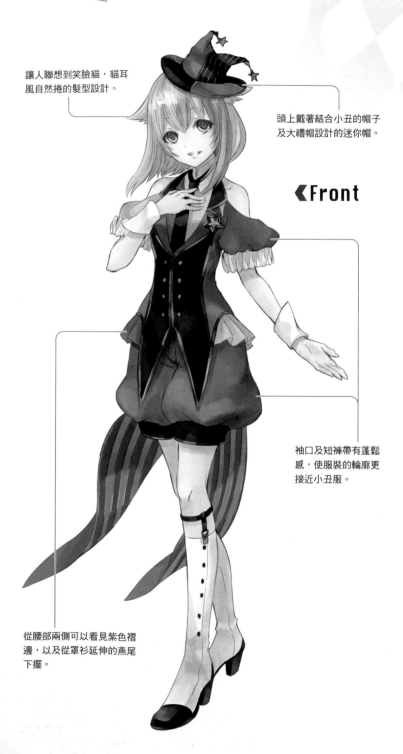

袖口及短褲帶有蓬鬆感，使服裝的輪廓更接近小丑服。

從腰部兩側可以看見紫色褶邊，以及從罩衫延伸的燕尾下擺。

主題印象

▶ 以弄臣（小丑）為設計的特殊牌。

▶ 在眾多遊戲中是能變成萬用牌的最強卡牌。

▶ 另一方面，在抽鬼牌則被視為下下籤。

角色設定

鬼牌既是強大的特殊牌，但也具備惹人厭的兩面要素，因而設定為充滿謎團的角色。由於猜不透她的內心，因此撲克牌的技術也是團內最厲害的。擔任組合隊長，話雖不多，卻能以俯瞰的角度綜觀整體。

設計概念

以笑臉貓為設計形象。根據近代小丑的形象，服裝採用不對稱的雙色罩衫。為避免破壞形象色，亦採用同系的紫色。因為是隊長，強調了沉穩的氣質。

Profile

崔莎
Chesha

生 日	2月29日
身 高	158公分
特 技	雜技

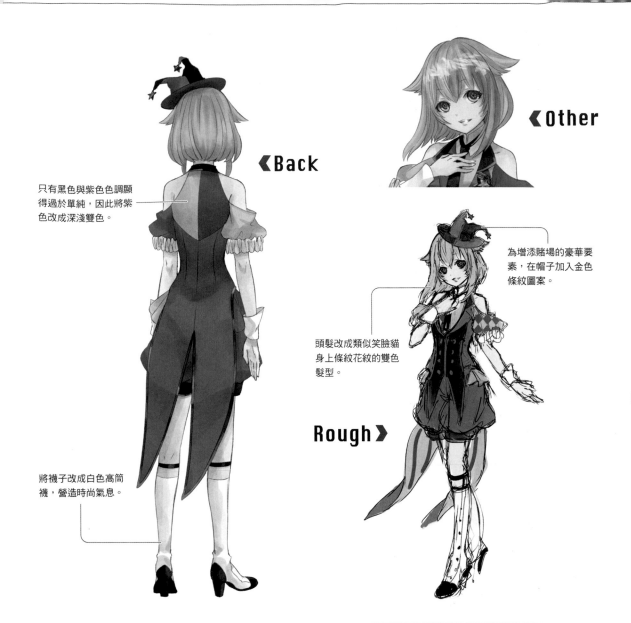

《Other

《Back

只有黑色與紫色色調顯得過於單純，因此將紫色改成深淺雙色。

為增添賭場的豪華要素，在帽子加入金色條紋圖案。

頭髮改成類似笑臉貓身上條紋花紋的雙色髮型。

Rough》

將襪子改成白色高筒襪，營造時尚氣息。

讓角色更生動的表情與動作

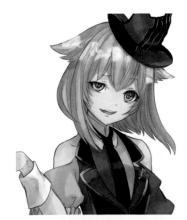

游刃有餘的表情讓賭場的對手感到動搖。

平時很冷靜，看到討厭的生物時卻會大吃一驚。

休假時，像貓一樣持續熟睡一整天。

WILD POKER 狂野撲克

宛如王子般的中性化閃亮角色

國王

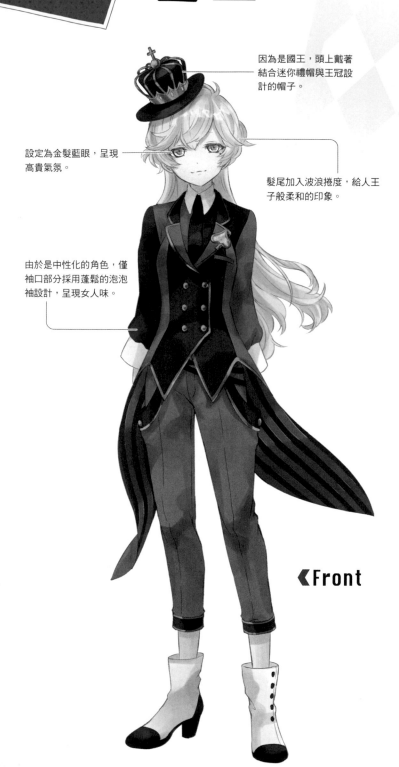

因為是國王，頭上戴著結合迷你禮帽與王冠設計的帽子。

設定為金髮藍眼，呈現高貴氣氛。

髮尾加入波浪捲度，給人王子般柔和的印象。

由於是中性化的角色，僅袖口部分採用蓬鬆的泡泡袖設計，呈現女人味。

《Front

主題印象

▶ 是撲克牌花牌當中最強的國王牌。
▶ 黑桃K是源自古代以色列的大衛王。
▶ 溫柔勇敢，為了弱者而揮劍。

角色設定

由於黑桃K是撲克牌花牌當中最強的卡牌，將角色設定為運動能力及智力均在平均以上，無所不能的萬能型。是宛如王子般的中性化閃亮角色，由於容貌俊美，擔任發牌員時受到眾多年輕女性指名。基本上待人溫柔，舉止也很紳士。

設計概念

以愛麗絲為設計形象。配色採用皇家藍及金色的愛麗絲色彩。基於國王的高貴印象，服裝採正裝設計。因為是中性化角色，服裝採褲裝款式，但畢竟是女性，整體上統一採用緊身設計。

Profile

愛麗絲
Alice

生 日 12月13日
身 高 160公分
特 技 擲飛刀

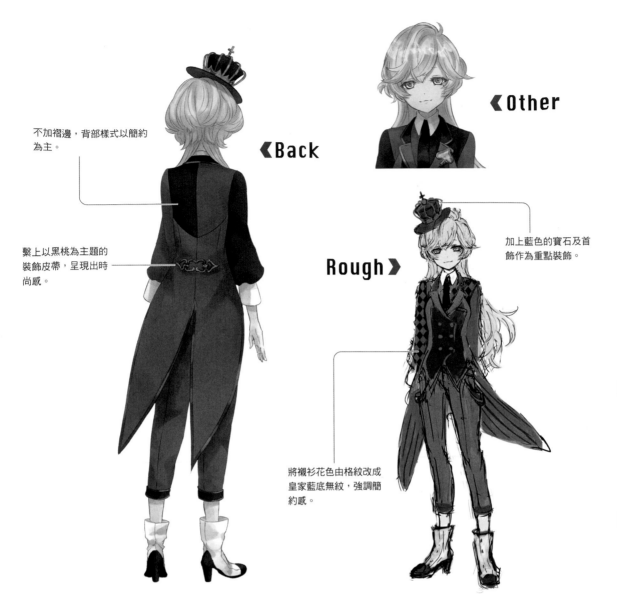

不加褶邊，背部樣式以簡約為主。

《Back

《Other

繫上以黑桃為主題的裝飾皮帶，呈現出時尚感。

Rough》

加上藍色的寶石及首飾作為重點裝飾。

將襯衫花色由格紋改成皇家藍底無紋，強調簡約感。

讓角色更生動的表情與動作

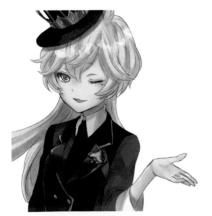

一臉得意地對賭場的對戰對手說：「要投降了嗎？」

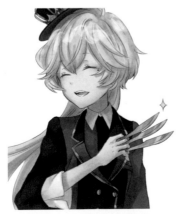

對於牌品差的客人，露出笑臉準備投擲飛刀的模樣。

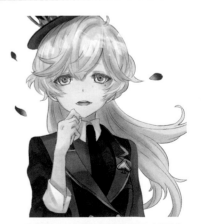

偶爾會露出讓年輕女性客人神魂顛倒的虛幻表情。

WILD POKER

悠閒自在的千金小姐角色

皇后

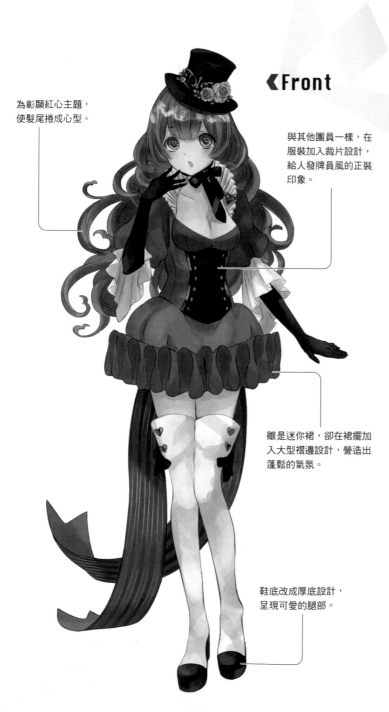

《Front

為彰顯紅心主題，使髮尾捲成心型。

與其他團員一樣，在服裝加入裁片設計，給人發牌員風的正裝印象。

雖是迷你裙，卻在裙擺加入大型褶邊設計，營造出蓬鬆的氣氛。

鞋底改成厚底設計，呈現可愛的腿部。

主題印象

▶ 撲克牌花牌當中第2大，冠有女王之名的卡牌。

▶ 紅心Q的由來是源自出現在聖經的女戰士「友弟德」。

▶ 象徵愛情深厚或被愛的女性。

角色設定

紅心Q給人愛情深厚或熱人憐愛女性的印象，因此設定為散發可愛光環，在年輕男性中具有壓倒性人氣的角色。是賭場老闆的女兒，喜歡慵懶的動物，卻是比賽常勝軍的千金小姐。

設計概念

以紅心女王為設計形象。女王的服裝讓人聯想到文藝復興時期的禮服，在此基礎下加上褶邊等，採用高調豪華的服裝設計。為了迷倒男性顧客而酥胸半露，顯得相當性感。主色為與紅心有關的紅色系。

Profile

蘿絲
Rose

生 日	10月12日
身 高	151公分
特 技	逛櫥窗

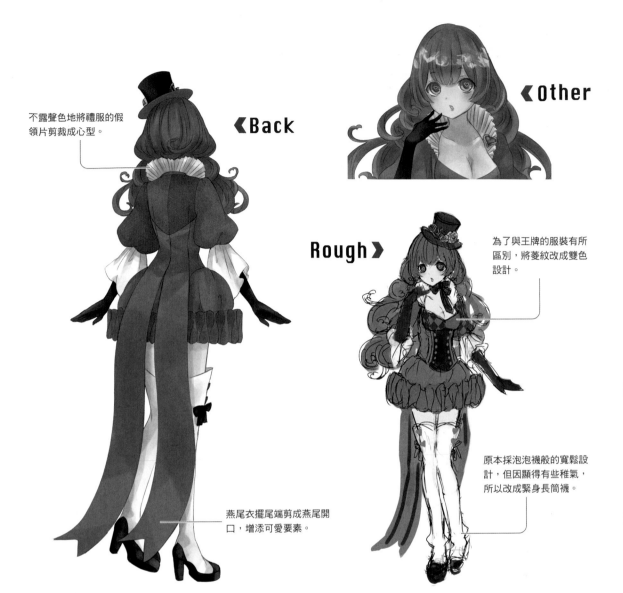

不露聲色地將禮服的假領片剪裁成心型。

《Other

《Back

Rough 》

為了與王牌的服裝有所區別，將菱紋改成雙色設計。

燕尾衣擺尾端剪成燕尾開口，增添可愛要素。

原本採泡泡襪般的寬鬆設計，但因顯得有些稚氣，所以改成緊身長筒襪。

讓角色更生動的表情與動作

平時相當穩重，一旦撲克牌在手便露出專業發牌員的表情。

壓倒性的可愛表情，俘虜了眾多年輕男性客人。

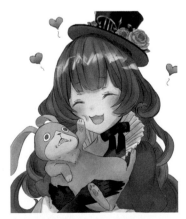

抱著最喜歡的動物時，因為太過高興而露出微笑。

頭腦派的輔佐角色

WILD POKER

僕人

根據王室僕人的形象，將飾有羽毛筆及封蠟張的信紙當作裝飾品。

戴上單片眼鏡，呈現知性印象。

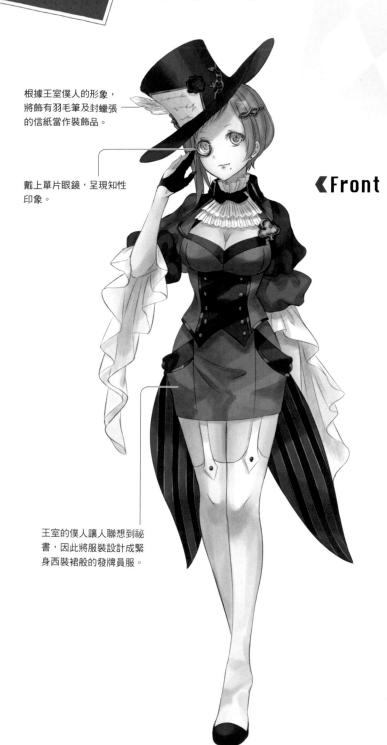

《Front

王室的僕人讓人聯想到祕書，因此將服裝設計成緊身西裝裙般的發牌員服。

主題印象

▶ 撲克牌花牌當中第3強，繪有僕人或男性貴族的牌。

▶ 梅花J的由來源自圓桌武士中的蘭斯洛特。

▶ 撲克牌的J原本叫做Knave（王室僕人）。

角色設定

撲克牌的J是撲克牌花牌當中第3強的卡牌，因此設計為頭腦派的輔佐角色。由於舉手投足帶有成人的穩重，受到年長男性的支持。平時相當認真，任何事都能順利完成，一旦拿下單片眼鏡個性就會變得獵奇。

設計概念

以瘋帽客為設計形象。英文的瘋狂「mad」讓人聯想到毒性，因此以綠色為主色，並提高彩度，增添女人味。為呈現貴族感，加入了單片眼鏡及胸飾（附褶皺的胸飾）。

Profile

瑪德
Mad

生 日	5月11日
身 高	167公分
特 技	撞球

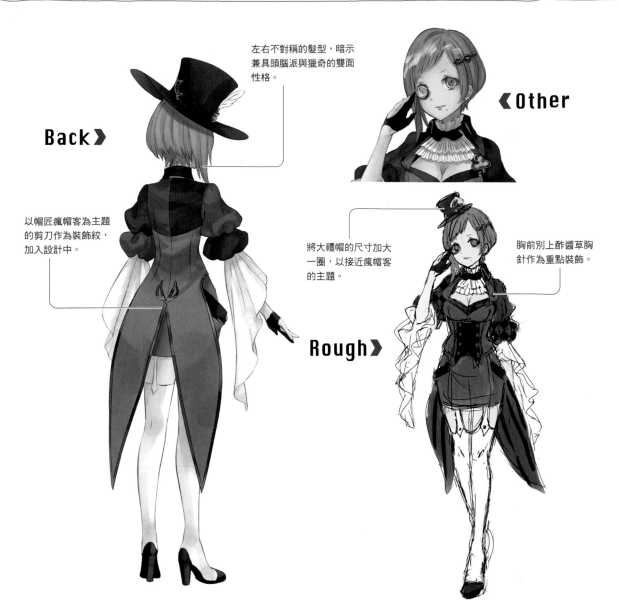

左右不對稱的髮型，暗示兼具頭腦派與獵奇的雙面性格。

《Other

Back》

以帽匠瘋帽客為主題的剪刀作為裝飾紋，加入設計中。

將大禮帽的尺寸加大一圈，以接近瘋帽客的主題。

胸前別上酢醬草胸針作為重點裝飾。

Rough》

讓角色更生動的表情與動作

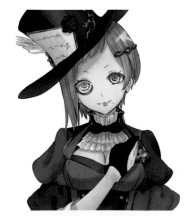

接受客人指名時，露出無畏的表情與客人對峙。

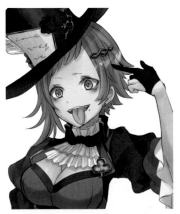

摘下眼鏡個性就會變得獵奇，露出「還沒玩夠嗎？」的表情挑釁客人。

從獵奇模式恢復原狀後，之前的疲勞一口氣湧上來。

WILD POKER
狂野撲克

組合的吉祥物

王牌

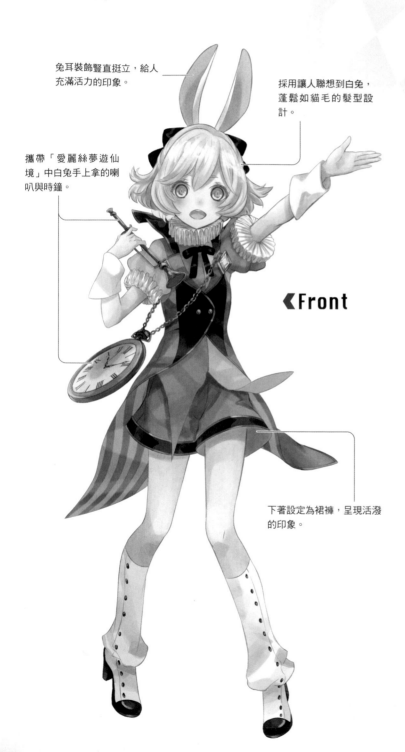

兔耳裝飾豎直挺立，給人充滿活力的印象。

採用讓人聯想到白兔，蓬鬆如貓毛的髮型設計。

攜帶「愛麗絲夢遊仙境」中白兔手上拿的喇叭與時鐘。

‹Front

下著設定為裙褲，呈現活潑的印象。

主題印象

▶ 撲克牌當中數字最小的卡牌。

▶ 隨著遊戲的不同，有時會成為比撲克牌花牌還大的卡牌。

▶ 方塊Ａ意味著「意想不到的幸運」。

角色設定

由於Ａ是撲克牌中最小的數字，將角色設定為組合內最年輕的團員。受到其他團員姊姊的疼愛，是組合的吉祥物。平時總是幹勁十足，但常因冒失而出錯，有時也會感到沮喪。

設計概念

以白兔為設計形象。角色設定為團員中最年輕的，因此採用吉祥物般可愛的設計，在頭上戴兔耳。主色是亮黃色。身上的黑色面積比其他團員還少，呈現出精力充沛的氣氛。

Profile

拉比
Labi

生 日	11月1日
身 高	138公分
特 技	蛋糕大胃王

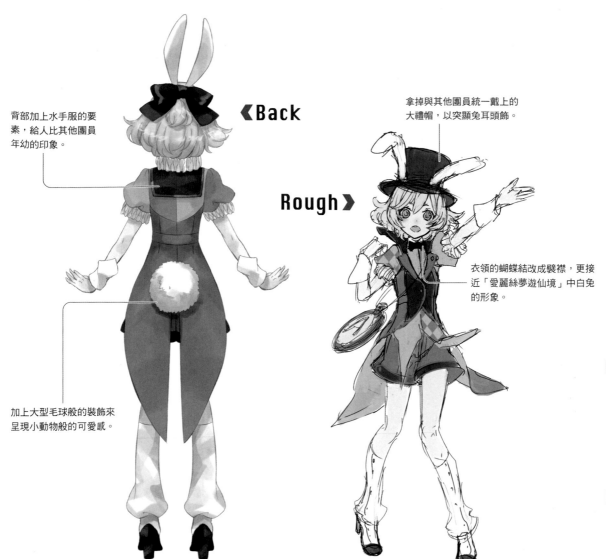

拿掉與其他團員統一戴上的
大禮帽，以突顯兔耳頭飾。

《Back

Rough》

背部加上水手服的要
素，給人比其他團員
年幼的印象。

衣領的蝴蝶結改成襞襟，更接
近「愛麗絲夢遊仙境」中白兔
的形象。

加上大型毛球般的裝飾來
呈現小動物般的可愛感。

讓角色更生動的表情與動作

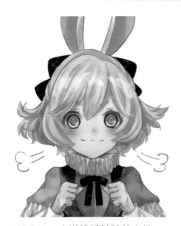

幹勁十足，充滿挑戰精神的表情。

空有幹勁，發生了意想不到的失誤。

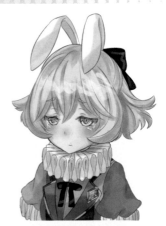

因為失誤而感到沮喪，受到團員姊姊
們鼓勵。

插圖繪製過程

撲克牌組合的視覺形象（➡ P.112）是以燈光打亮的賭場風舞台為特徵，相當帥氣的插圖。下面就跟著插圖繪製的過程，詳細介紹如何加入燈光及表現的點子等。

illustrator
もくり
作業環境
OS／Windows 10
軟體／
CLIP STUDIO PAINT EX
繪圖板／
Wacom Intuos Pro L

① 思考構圖

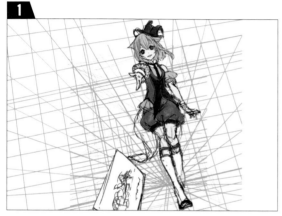

先設想團員邊走邊投擲撲克牌的場景，開始思考構圖。由於隊長鬼牌已有了具體的形象，因此最先描繪。

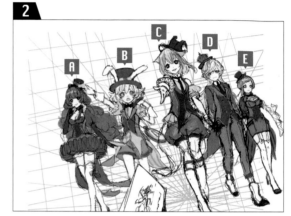

配置其他四人的位置。為避免臉形塌掉，直接挪用人物設計的草圖作為底稿。角色的配置經反覆摸索後，最後決定採用此一配置。

② 仔細描繪草稿

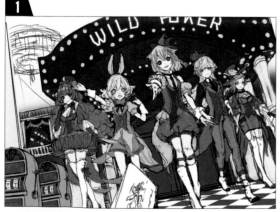

加入角子機及燈泡，採用賭場風背景。這段期間人物設計有變更，因此也跟著修改。

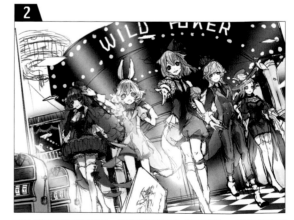

加上聚光燈及陰影後，逐漸掌握了完成圖形像，草稿就畫到這裡。細節部分等正式作畫時再動筆。

③ 描線稿

調低畫草稿圖層的透明度，臨摹線稿。人物彼此重疊的部分也要描線。

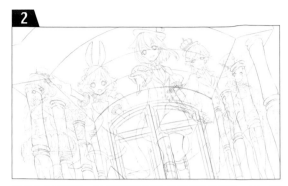

連後台也要描線。這個階段最好也描好背景的線稿，再一併上色，這樣會比較清楚易懂。

④ 上底色

 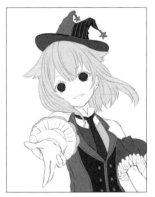

使用自動選擇點選留白後反轉所選區域，使整體全部塗上灰色，再針對每個部位進行分色。

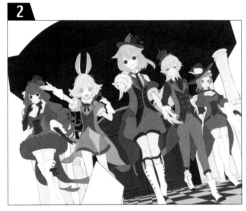

其他角色與舞台也同樣進行分色。由於之後會在上面上色，因此在這個時間點得確認整體平衡，調整色調及配色。

⑤ 替眼睛上色，展現個性

替眼睛上色。先用深色在底色上塗滿整個瞳孔。接著再用更深的顏色描繪眼球的輪廓及瞳孔的符號。

使用白色描繪符號的輪廓，使之顯眼。接著使用與底色同色系明度較低的顏色，在混合模式設定為〔覆蓋〕的圖層上畫上虹膜。

使用配合角色的瞳孔顏色的色調來畫眼瞼。先塗眼白再塗陰影。陰影與眼瞼一樣，也要配合角色挑選顏色。

⑥ 塗雙色髮色

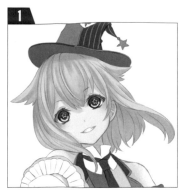

先正常加上陰影。為了呈現陰影的深度，頭髮的內側部分以稍微不同的顏色上底色。

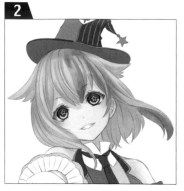

在陰影圖層之下另開新的圖層塗完雙色髮色，再針對雙色髮色部分更改陰影顏色。

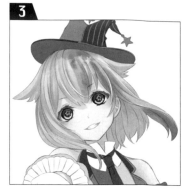

與瞳孔一樣加上主題符號形狀的高光，藉以展現個性。接著用白色在各處加上高光便完成了。

⑦ 替所有角色全體上色

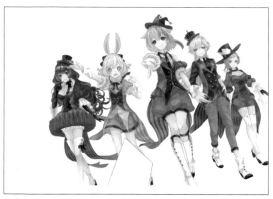

所有角色已上色完成。與前面一樣，眼睛及頭髮部分全都加上主題符號。皮膚則是使用模糊效果輕輕上色。上色時要意識到關節部分，就能呈現立體感。

⑧ 替舞台上色

舞台也已上色完成。配色以紅、黑、白為中心，使整體感覺沉穩。地板為黑白地磚，呈現雅緻的氣氛。另外舞台上配置許多燈泡，藉由點亮燈光營造出豪華感。

❗ 發光效果技巧

先用白色在發光部分上色。

在步驟 **1** 的圖層底下新增複製圖層，並選取範圍。接著擴大選取範圍，全都塗上發光的顏色。

將步驟 **1** 及 **2** 的圖層全都使用〔高斯模糊〕加上模糊效果，做出發光效果。

⑨ 描繪舞台以外的部分

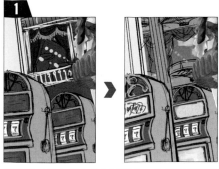

畫草稿時沒有畫出的細節部分，在畫底稿時要
仔細描繪。

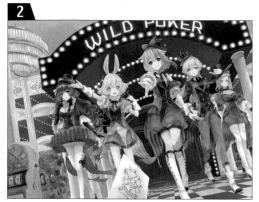

進一步描繪的階段。再小的空間也要擺設具賭場特色的配件，使整幅畫的情境更清楚易懂。

⑩ 描繪聚光燈

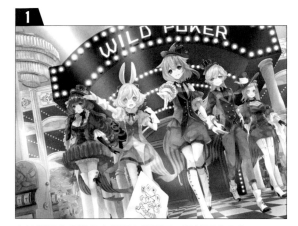

直接挪用草稿階段畫的聚光燈圖層，調低不透明度。

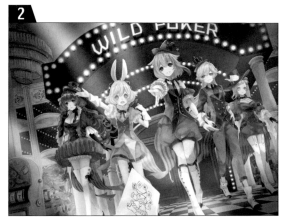

為突顯被聚光燈照到的部分，除了中央，其餘均使用混合模式設定為〔色彩增值〕的圖層上一層暗色，呈現明暗差異。

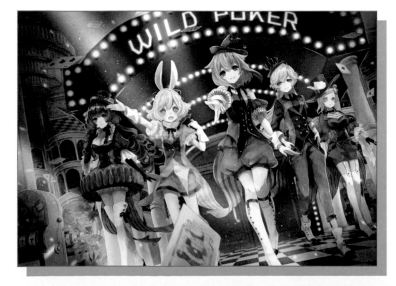

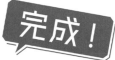

將畫面前方的撲克牌加上模糊效果，表現出撲克牌被擲出的速度感。接著使用混合模式設定為〔覆蓋〕的圖層將兩種材質重疊，增加資訊量。最後使用〔新色調補償圖層〕的〔明度‧對比〕調整整幅畫的對比，便大功告成。

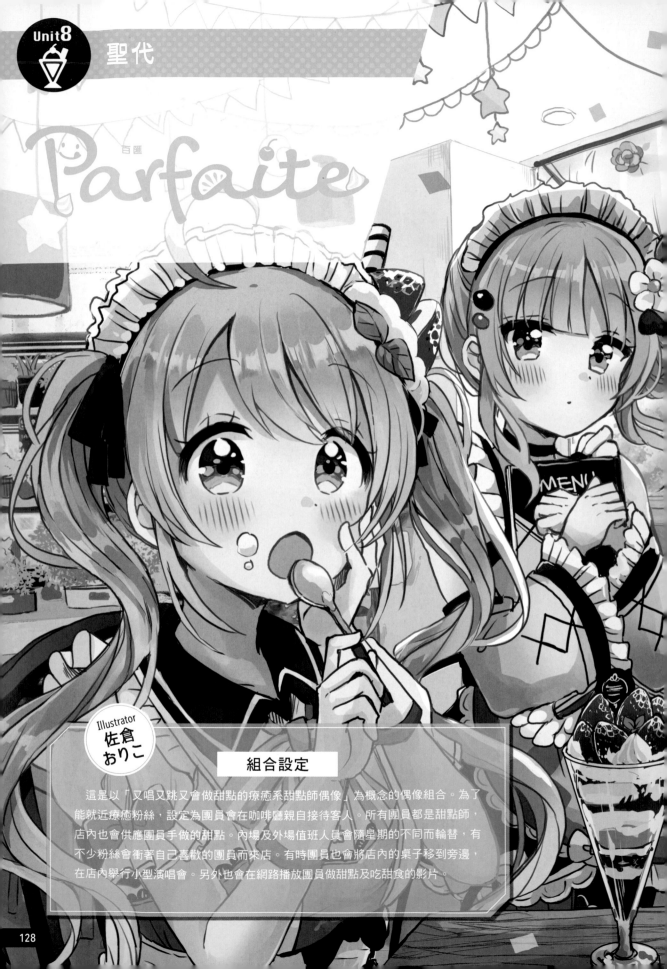

聖代

Parfaite 百匯

Illustrator
佐倉おりこ

組合設定

這是以「又唱又跳又會做甜點的療癒系甜點師偶像」為概念的偶像組合。為了能就近療癒粉絲，設定為團員會在咖啡廳親自接待客人。所有團員都是甜點師，店內也會供應團員手做的甜點。內場及外場值班人員會隨星期的不同而輪替，有不少粉絲會衝著自己喜歡的團員而來店。有時團員也會將店內的桌子移到旁邊，在店內舉行小型演唱會。另外也會在網路播放團員做甜點及吃甜食的影片。

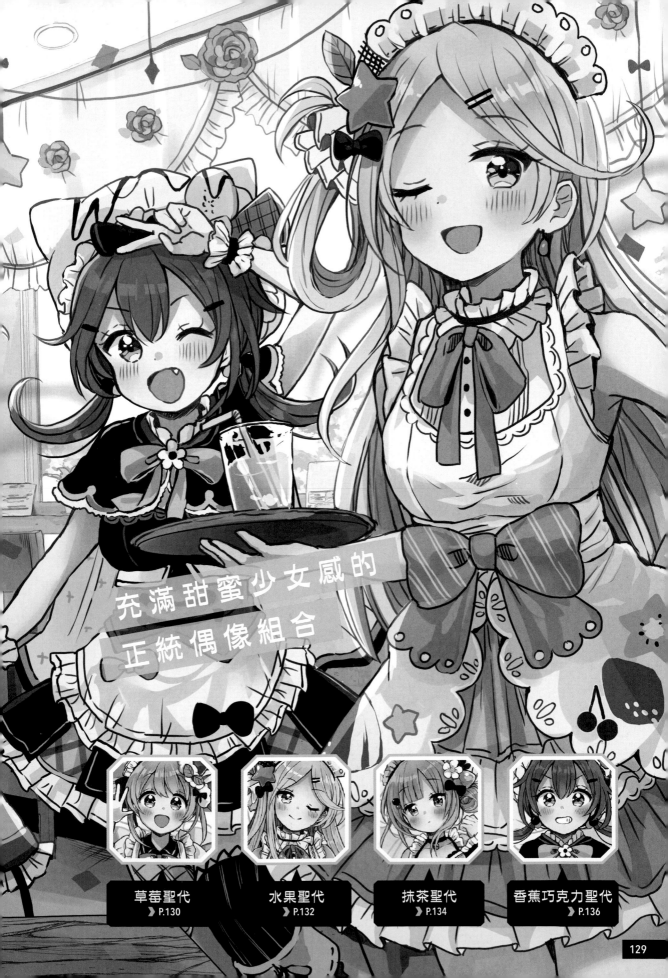

充滿甜蜜少女感的
正統偶像組合

聖代界的絕對中心

草莓聖代

主題印象

▶ 最受女孩歡迎的正統聖代。

▶ 大量使用草莓製成的可愛甜點。

▶ 加上鮮奶油及巧克力，交織出「甜中帶酸風味」。

▶ 使用玉米脆片為基底。

角色設定

草莓聖代是正統聖代，讓人聯想到天真爛漫又快活，偶爾有點冒失的正統偶像。是組合的絕對中心，充滿少女情懷的女孩，最愛幻想草莓般酸酸甜甜的戀情。

設計概念

由於草莓聖代深受女孩的歡迎，採用充滿女孩憧憬的設計。像是蓬鬆的裙子、滿滿的蝴蝶結，以及整體輕飄飄的感覺，就像童話世界的咖啡廳店員。

粉紅色與白色構成的裙子花色，表現出草莓醬與鮮奶油的融合。

頭上戴有餅乾、草莓及蛋白霜等髮飾，重現聖代的擺盤。

《Front

左右裙擺的裝飾讓人聯想到鮮奶油。

右腳襪子的設計讓人聯想到草莓派的層次。

左腳襪子採用黃色，呈現玉米脆片的要素。

Profile

亞季姬雫
Shizuku Akihime

生 日 1月15日（美好草莓日）

身 高 158公分

特 技 討論少女漫畫

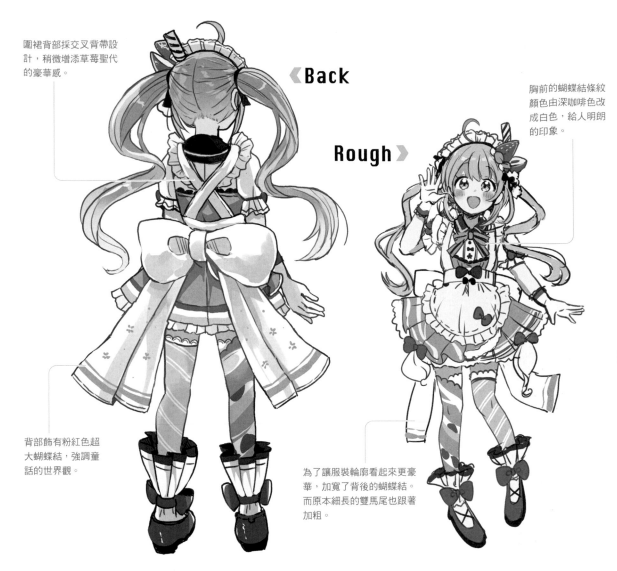

圍裙背部採交叉背帶設計，稍微增添草莓聖代的豪華感。

《Back

Rough》

胸前的蝴蝶結條紋顏色由深咖啡色改成白色，給人明朗的印象。

背部飾有粉紅色超大蝴蝶結，強調童話的世界觀。

為了讓服裝輪廓看起來更豪華，加寬了背後的蝴蝶結。而原本細長的雙馬尾也跟著加粗。

讓角色更生動的表情與動作

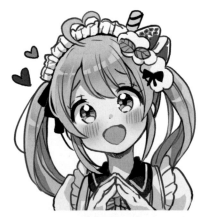

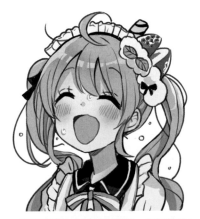

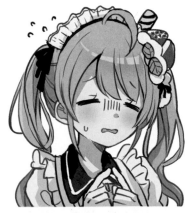

腦中正在幻想酸酸甜甜的戀愛，莫名興奮起來，心跳不已。

演唱會途中有點喘不過氣，但仍面露笑容地唱歌。

因為發生失誤，遭到團員責罵而垂頭喪氣。

Parfaite

外貌豔麗的歸國子女角色

水果聖代

星形髮飾周圍配置有板狀巧克力、葉子，以及以藍莓為顏色主題的深藍色蝴蝶結等，讓人聯想到聖代。

髮飾以黃色為基底，採用讓人聯想到閃亮偶像的星形設計。

Front

蝴蝶結等裝飾品使用讓人聯想到南國水果芒果的深黃色。

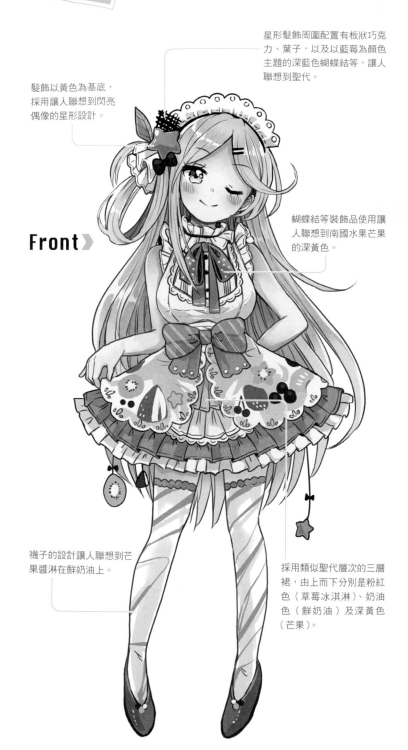

襪子的設計讓人聯想到芒果醬淋在鮮奶油上。

採用類似聖代層次的三層裙，由上而下分別是粉紅色（草莓冰淇淋）、奶油色（鮮奶油）及深黃色（芒果）。

主題印象

▶ 使用奇異果、草莓、橘子等各種顏色的水果。

▶ 外觀華麗，極具時尚感。

▶ 上面擺滿各種水果，在聖代當中價格較貴。

▶ 給人熱帶的印象。

角色設定

水果聖代給人南國的印象，因此將角色設定為生長在夏威夷的歸國子女。雖然一副大小姐作風又強勢，不過聖代本身是平民美食，因此設定上只是故作大小姐姿態。而水果聖代帶有南國的開放感，因此設定為擅長跳舞。

設計概念

主色是南國水果的黃色系，搭配各種顏色的水果做點綴。為呈現大姊姊的感覺而設定為長髮，試著將瀏海分邊露出額頭。

Profile

鳳梨石真夏
Manatsu Oriishi

生日	8月17日（鳳梨日）
身高	165公分
特技	唱歌、各種舞蹈

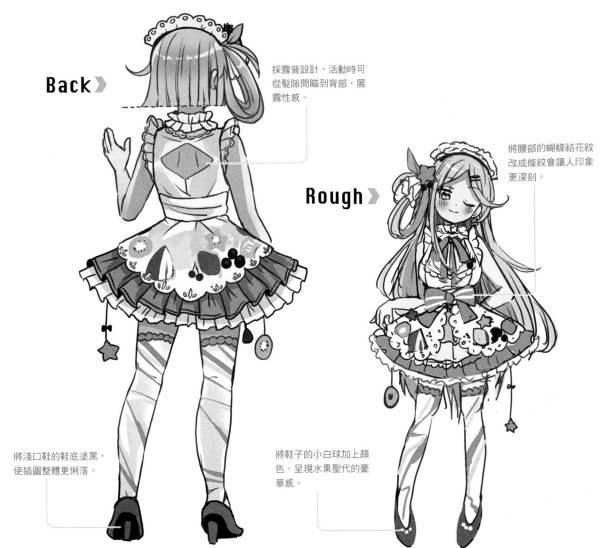

Back ⟩

採露背設計，活動時可從髮際間瞄到背部，展露性感。

Rough ⟩

將腰部的蝴蝶結花紋改成條紋會讓人印象更深刻。

將淺口鞋的鞋底塗黑，使插圖整體更俐落。

將鞋子的小白球加上顏色，呈現水果聖代的豪華感。

讓角色更生動的表情與動作

擺出優雅的動作故作大小姐姿態（其實是說謊）。

謊話被揭穿遭到團員吐槽，感到不好意思的場面。

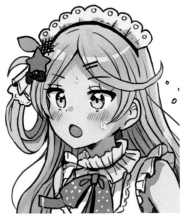

不見平時強勢的作風，正自律地努力練習的模樣。

溫順中帶有些許甜美的和風偶像

抹茶聖代

Parfaite

根據和菓子糰子的形象，將頭髮綁成丸子頭。

脖子戴上飾有鈴鐺的頸鍊，消除頸部的空蕩感。

腰間的蝴蝶結採用水引繩設計。

將和服改造的服裝胸口敞開，展露偶像的氣質。

綠色要素較多，因此搭配讓人聯想到鮮奶油的白花飾品。

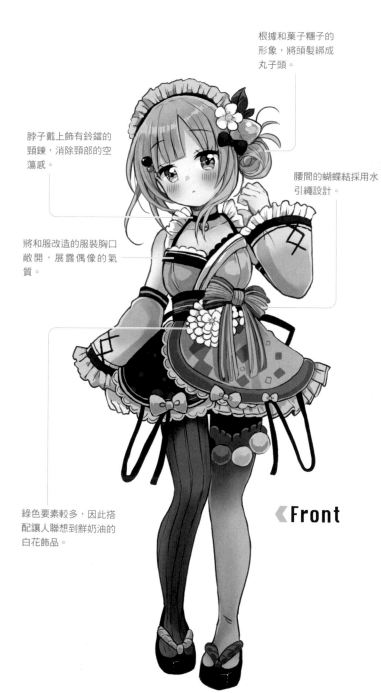

《Front

主題印象

▶ 使用紅豆餡、鮮奶油、三色糰子、抹茶寒天等材料，並加上抹茶冰淇淋。

▶ 兼具微苦及微甜，溫和的和風滋味。

▶ 在聖代當中給人高雅的印象，外觀也很素雅。

角色設定

宇治抹茶聖代滋味微甜溫柔，因此將角色設定為平時低調溫順，但會在無意間露出可愛的笑容。與高雅的和風氣氛相當搭配，不擅長節奏快的舞蹈。

設計概念

主色是抹茶綠。宇治抹茶聖代給人和風的印象，因此服裝亦採用改造和服的設計。整體的彩度調低來表現和風及沉著的感覺，僅調高栗子形髮飾的彩度作為裝飾。

Profile

葩奈町凜
Rin Hanamachi

生 日 2月6日（抹茶日）
身 高 149公分
特 技 花牌、丟沙包、裁縫

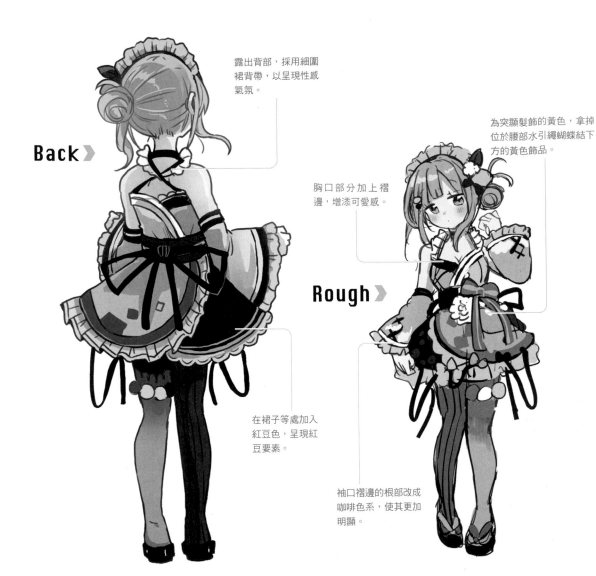

Back

露出背部，採用細圍裙背帶，以呈現性感氣氛。

為突顯髮飾的黃色，拿掉位於腰部水引繩蝴蝶結下方的黃色飾品。

胸口部分加上褶邊，增添可愛感。

Rough

在裙子等處加入紅豆色，呈現紅豆要素。

袖口褶邊的根部改成咖啡色系，使其更加明顯。

讓角色更生動的表情與動作

剛入團時還不適應活力充沛的團員，不僅怕生還很害躁。

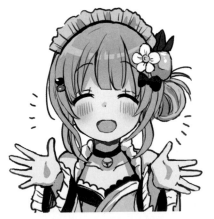

平時低調溫順，站在舞台上時則會將笑容傳遞給大家。

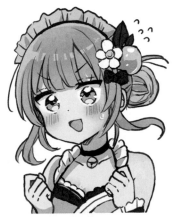

儘管慌張，仍非常努力地表示：「我會好好加油！」

開朗活潑的開心果

Parfaite

香蕉巧克力聖代

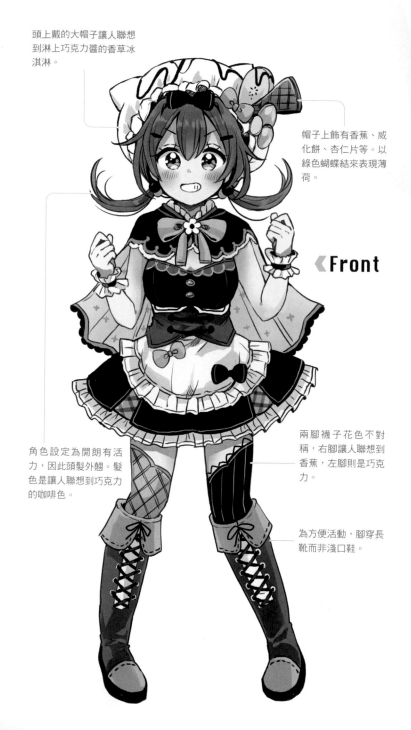

《Front

帽子上飾有香蕉、威
化餅、杏仁片等。以
綠色蝴蝶結來表現薄
荷。

角色設定為開朗有活
力，因此頭髮外翹。髮
色是讓人聯想到巧克力
的咖啡色。

兩腳襪子花色不對
稱，右腳讓人聯想到
香蕉，左腳則是巧克
力。

為方便活動，腳穿長
靴而非淺口鞋。

主題印象

▶ 以巧克力醬、香草冰淇淋、香蕉為
主要材料的招牌聖代。

▶ 擺上威化餅及杏仁片等配料。

▶ 廣受男女老少的歡迎。

▶ 香蕉也可作為運動時的補充食物。

角色設定

由於香蕉巧克力聖代廣受各年齡層的喜
愛，因而將角色設定為開朗有活力。不
僅身材好，運動神經也很出色，最喜歡
吃東西。總是相當積極，是暖化組合氣
氛的重要存在。

設計概念

角色設定為愛好運動且活潑，因此身穿
方便活動的服裝。主色為咖啡色系與黃
色系，讓人意識到巧克力及香蕉，並加
上香草冰淇淋的白來調整整體平衡。

Profile

紀伊倉奈奈
Nana Kiikura

生 日	8月7日（香蕉日）
身 高	162公分
特 技	各項運動、溝通

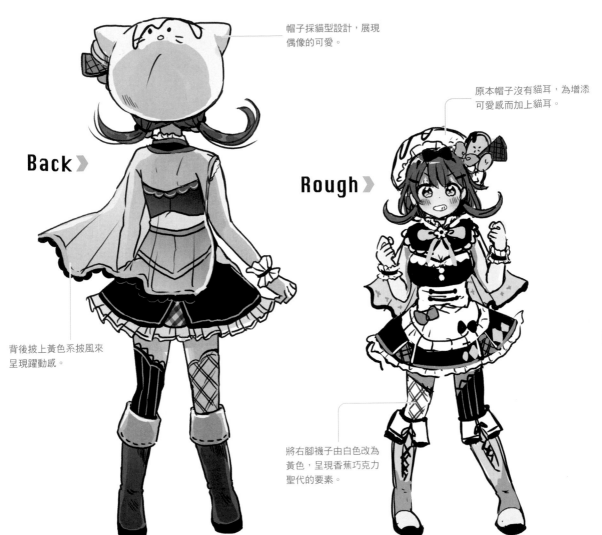

Back ›

帽子採貓型設計，展現
偶像的可愛。

原本帽子沒有貓耳，為增添
可愛感而加上貓耳。

Rough ›

背後披上黃色系披風來
呈現躍動感。

將右腳襪子由白色改為
黃色，呈現香蕉巧克力
聖代的要素。

Unit
8
聖
代

讓角色更生動的表情與動作

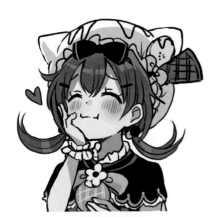

練習後大口品嘗最愛的甜點，被甜點
的美味融化時的表情。

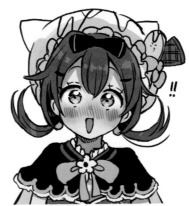

因為愛好運動而被人稱讚擁有好身
材，高興得滿臉通紅。

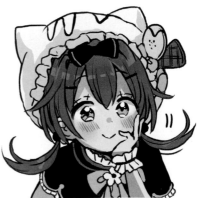

走到沮喪的團員身旁，傾聽團員的訴
苦並為她打氣。

插圖繪製過程

聖代組合的視覺形象（→ P.128）特徵，在於色彩繽紛的角色及洋溢著幻想童話氣氛的咖啡廳空間。下面將針對如何營造幻想童話氣氛進行解說。

illustrator
佐倉おりこ
作業環境
OS／Windows 10
軟體／
CLIP STUDIO PAINT EX
繪圖板／
Wacom Cintiq Pro 24

① 畫草稿

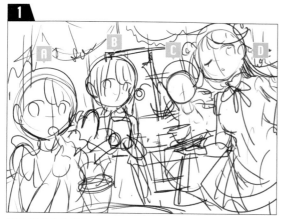

粗略思考角色的配置及形象，決定構圖。場所在咖啡廳店內，採用能讓每個角色都很搶眼的構圖。

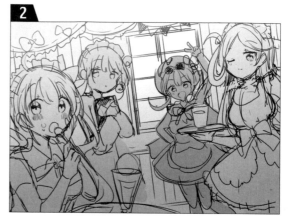

決定好構圖之後，接著描繪角色及背景等細節。整體上由於裝飾很瑣碎，因此依每個角色分色。這樣一眼就能判別，作業也比較輕鬆。

② 繪製彩色草稿

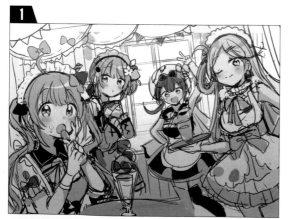

決定好大概的造型後，將所有角色上色。使用滴管從人物設計稿吸取顏色。想呈現以角色為主的插圖，因此背景的色調較低調。

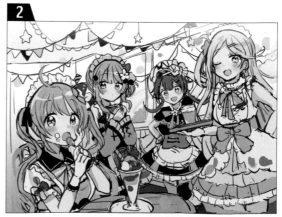

進一步描繪 **1** 所畫的草稿，並調整整體平衡。為了讓店內看起來稍微寬敞些，改成有景深的構圖。

③ 描線稿

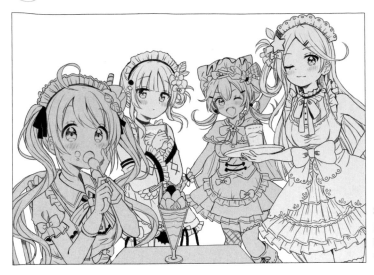

根據草稿描線稿。事先將被前面的東西遮住的部分描線，以便稍後調整角色的配置時能輕鬆移動。描好線後，跟草稿一樣依每個角色分色，以便於區別。

④ 上底色

1

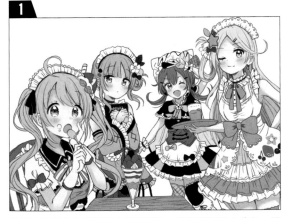

使用滴管從人物設計稿上吸取顏色，將每個部位上底色。這時，可以先粗略加上皮膚陰影。

2

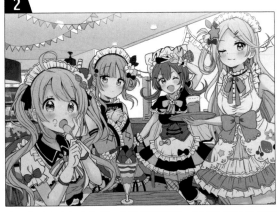

連同背景也上好底色了。為了節省時間，這次的背景是從照片抽出線稿。採用沉穩的色調，避免喧賓奪主。

！ 背景是從照片抽出線稿

描繪角色為主的插圖時有個技巧：從照片中抽出線稿。這麼一來，就能大幅節省繪製時間。以我而言，我平時就會購買買斷式授權的照片作為庫存，方便配合想畫的插圖使用。除了日本以外，逛國外網站也有許多豐富的照片素材，請務必善加利用。

⑤ 頭髮上色

接著是角色當中最重要的頭髮上色。
這是上底色的狀態。

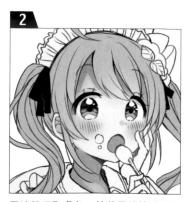

用滴管吸取膚色，接著用噴槍稍微噴
在髮梢上。

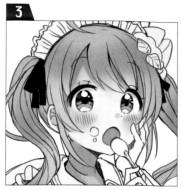

接著使用比底色略深的顏色，在預備
上高光的部分上色。

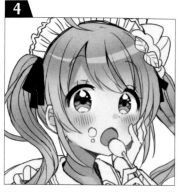

用滴管吸取 2 所塗的髮色，然後加上
高光。

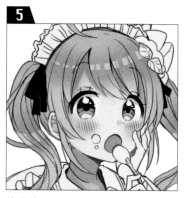

使用橡皮擦在 4 所畫的高光擦出間
隔。

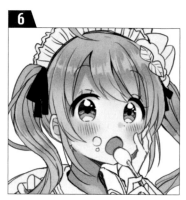

將擦掉高光部分的兩端拉長線條。

⑥ 聖代上色

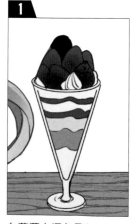

在草莓上深色及加上漸層
效果，並簡單畫上種籽。

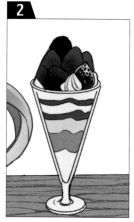

在種籽周圍加上一圈白色
高光。其餘草莓也是按照
前面的方式上色。

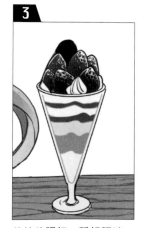

將線稿調紅，種籽調淡，
將高光圖層的混合模式改
成〔加亮顏色（發光）〕。

在線條之上以厚塗方式加
以潤飾。在容器底部塗上
桌子的顏色以呈現透明
感，便大功告成。

⑦ 所有人物上色

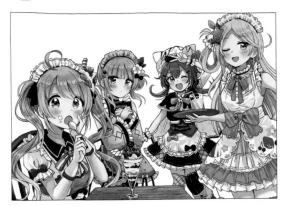

所有人物全都上好色。除了重要的眼睛及頭髮之外,都是先塗上基本的陰影再稍微削去顏色,並沒有多做細部描繪。

⑧ 背景上色

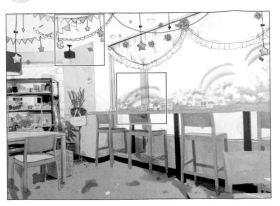

這是背景的原始照片,一邊參考照片一邊上色。在這個時間點,可以加上營造幻想童話世界觀的配件。

加上花環、星星及彩色紙花,呈現童話般的氣氛。為避免畫面雜亂,將天花板附近的紙花顏色稍微調淡。

在玻璃窗附近加上多道彩虹,以呈現幻想童話的氣氛。將彩虹畫成彷彿出現在店內似的,藉以營造奇幻感。

描繪放在架上的植物。因為場所不是很顯眼,所以畫得很簡單。利用仔細描繪的場所及粗略描繪的場所呈現出層次感。

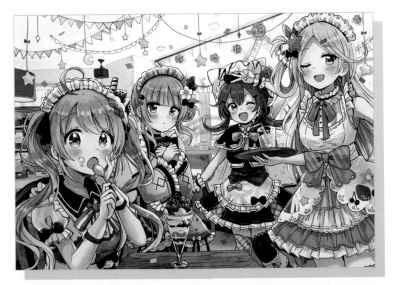

完成!

最後將角色顯示在背景之上,在角色上使用混合模式設定為〔線性加深〕的圖層加上粗略的陰影。使用的陰影顏色為咖啡色系,藉由調整不透明度來調整角色與背景的融合程度。調整至人物顯得自然顯眼,便大功告成。

決定 視覺印象 的過程

Illustrator／もくり・佐倉おりこ

下筆前先思考 關鍵字

『賭場』

畢竟是由發牌員所組成的偶像組合，還是以賭場為舞台比較淺顯易懂。

『撲克牌』

原本組合的主題就是撲克牌，因此想讓撲克牌在畫面中登場。

『豪華』

既然是以賭場為背景，整體插圖就得營造出豪華的氣氛。

『成人遊戲』

賭博不是小孩能玩的遊戲。因此描繪時要意識到目標受眾為高年齡層。

使視覺形象 具體化

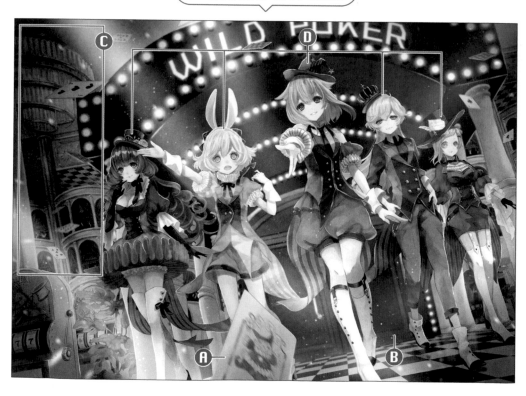

A 構圖設定為角色從後方的門登場，向賭場內的客人進行表演。

B 朝前方投擲卡片，不僅明示主題，還能讓插圖呈現出遠近感。

C 加入使用大型照明器具、白色及圓柱等古典建築物的氣氛，營造豪華感。

D 不讓角色做出偶像般充滿活力的動作，特意藉由角色沉穩的舉止來呈現組合概念。

撲克牌組合是以成人為取向的帥氣偶像，因此插圖設定以賭場為演唱會舞台，給人時髦的印象。聖代組合則是所有團員都是甜點師，因此插圖設定以充滿童話色彩且可愛的咖啡廳為舞台。

下筆前先思考關鍵字

『明亮的咖啡廳』

選擇通俗易懂的咖啡廳作為聖代組合的活動據點。

『童話』

因為是以女性為取向、設計可愛的偶像組合，與童話般的氣氛最為搭配。

『服務』

採用一眼就能看出團員擔任咖啡廳店員的視覺設計。

『自然風』

考慮到深受女性喜愛的時尚咖啡廳形象，以自然風為佳。

使視覺形象具體化

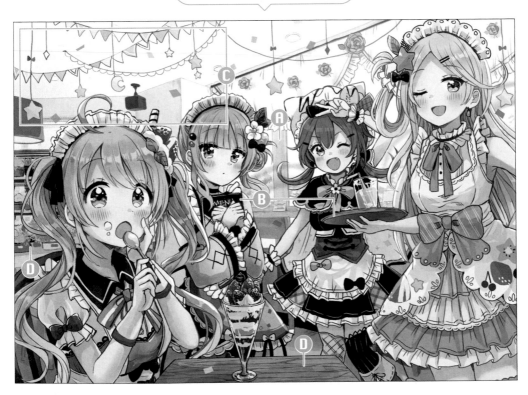

A 設定為擁有大型玻璃窗的咖啡廳，營造出組合的開朗氣氛。

B 讓團員手拿菜單及裝有飲料的托盤，呈現咖啡廳店員的感覺。

C 店內飾有垂掛在天花板上的花環及星星，營造出可愛的童話般氣氛。

D 咖啡廳的桌子為木製，上面放著植物等，呈現自然風。

.suke

自由插畫家。擅長畫可愛的女孩、動物及怪獸。從事書籍插圖繪製及社群遊戲角色人物設計。

pixiv id 4153486　twitter @sukemyon_443

Lyon

自由插畫家。擅長使用鮮艷色彩的插畫，過去曾擔任活動傳單與商品設計、書籍封面繪製等。

pixiv id 2612981　twitter @DeabanNero

もくり

自由插畫家。擅長奇幻主題插畫。從事撰寫插畫技巧及童書插畫等活動。主要著作有《奇幻系服裝設計資料集》（楓書坊）。

pixiv id 3157942　twitter @mokurinekko

佐倉おりこ

自由插畫家。擅長描繪幻想童話風格世界觀，活躍於童書、插畫技巧書、漫畫等領域。

pixiv id 1616936　twitter @sakura_oriko

擬人化角色設計手冊

出　　　版／楓書坊文化出版社
地　　　址／新北市板橋區信義路163巷3號10樓
郵 政 劃 撥／19907596　楓書坊文化出版社
網　　　址／www.maplebook.com.tw
電　　　話／02-2957-6096
傳　　　真／02-2957-6435
作　　　者／.suke、Lyon、もくり、佐倉おりこ
翻　　　譯／黃琳雅
責 任 編 輯／王綺
內 文 排 版／洪浩剛
校　　　對／邱怡嘉
港 澳 經 銷／泛華發行代理有限公司
定　　　價／380元
出 版 日 期／2021年9月

國家圖書館出版品預行編目資料

擬人化角色設計手冊 /.suke, Lyon, もくり, 佐倉
おりこ作；黃琳雅譯. -- 初版. -- 新北市：楓書
坊文化出版社, 2021.09　面；　公分
ISBN 978-986-377-716-8（平裝）
1. 插畫　2. 繪畫技法
947.45　　　　　　　　　　110013054